名家

课徒稿

临本

赵孟頫

山水人物画谱

赵孟頫 ◎ 绘

上海人民美术出版社

本套名家课徒稿临本系列，荟萃了中国古代和近现代著名的国画大师如倪瓒、龚贤、黄宾虹、张大千、陆俨少等人的课徒稿，量大质精，技法纯正，并配上相关画论和说明文字，是引导国画学习者入门和提高的高水准范本。

　　本书荟萃了元代国画大家赵孟頫大量的山水人物范画，分门别类，并配上他相关的画论，汇编成册，以供读者学习借鉴之用。

图书在版编目（CIP）数据

赵孟頫山水人物画谱 / （元）赵孟頫绘. -- 上海：上海人民美术出版社，2024.5
（名家课徒稿临本）
ISBN 978-7-5586-2939-6

Ⅰ. ①赵… Ⅱ. ①赵… Ⅲ. ①山水画－作品集－中国－元代②中国画－人物画－作品集－中国－元代 Ⅳ. ①J222.47

中国国家版本馆CIP数据核字（2024）第065858号

名家课徒稿临本

赵孟頫山水人物画谱

绘　　者：〔元〕赵孟頫

主　　编：邱孟瑜

策　　划：徐　亭

责任编辑：徐　亭

技术编辑：齐秀宁

调　　图：徐才平

出版发行：上海人民美术出版社
（上海市闵行区号景路159弄A座7楼）

印　　刷：上海印刷（集团）有限公司

开　　本：889×1194　1/12

印　　张：5.67

版　　次：2024年5月第1版

印　　次：2024年5月第1次

书　　号：ISBN 978-7-5586-2939-6

定　　价：66.00元

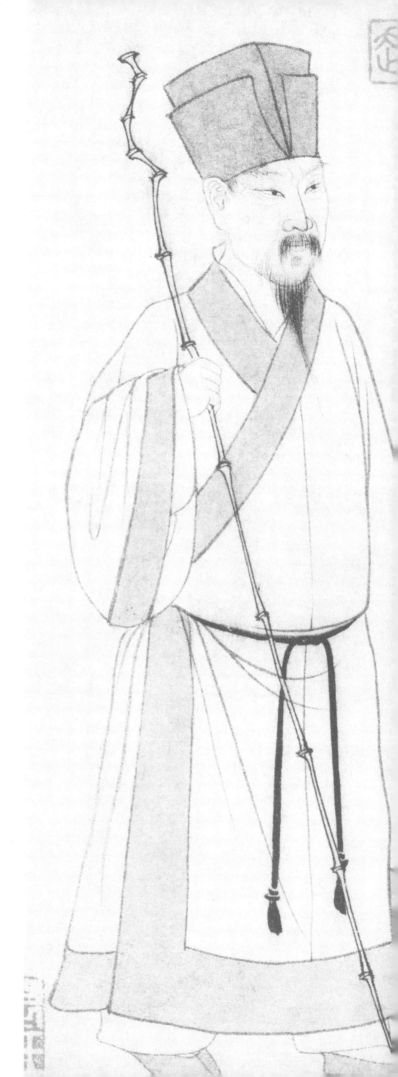

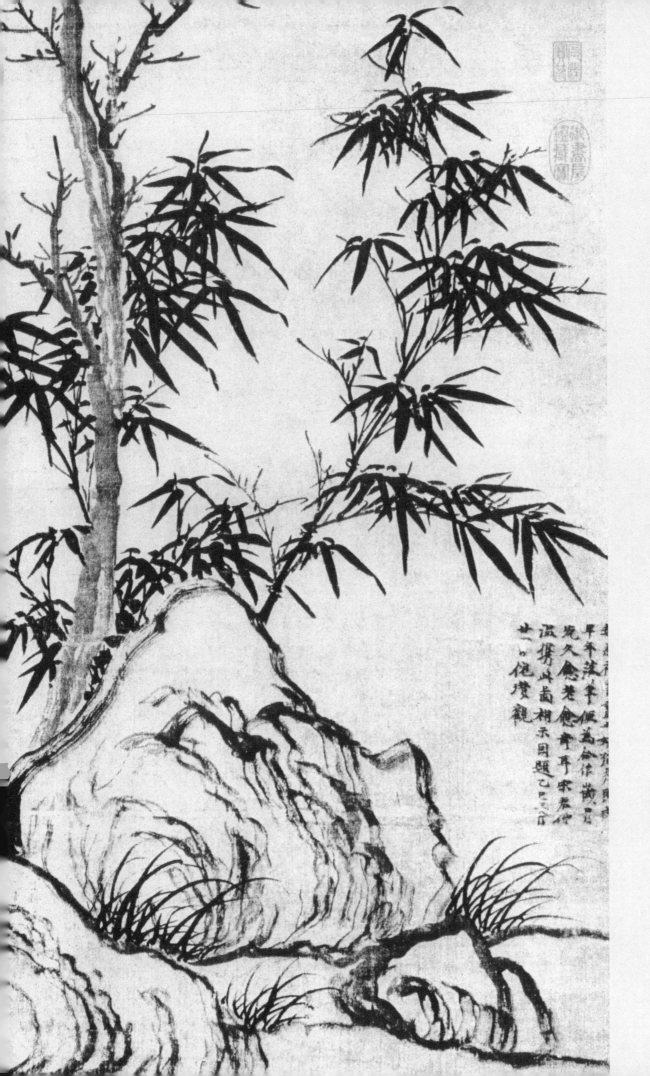

目　录

概述

赵孟頫（1254—1322），字子昂，号松雪，别号鸥波、水精宫道人等，吴兴（今浙江湖州）人，为宋太祖赵匡胤的十一世孙，在南宋曾任小职，入元后累官至翰林院学士承旨，卒后封魏国公，谥文敏。

赵孟頫是中国艺术史上罕见的全才。他精通音乐，精于鉴赏，诗文亦佳，特别是在中国书画领域造诣极高，创一代新风，博采晋、唐、宋诸家之长，其中山水取法董源、李成，人物、鞍马则师李公麟及唐人，亦工墨竹与花鸟，笔墨圆润，风格苍秀，工笔与写意兼擅，水墨和设色皆精。赵孟頫既倡导"作画贵有古意"，重视对古人风格的学习，又说"久知图画非儿戏，到处云山是吾师"。复古以外，他也非常重视师自然造化，两不偏废。

明人王世贞曾说："文人画起自东坡，至松雪敞开大门。" 赵孟頫突破了南宋画院传统，打破了马远、夏圭画风一统的局面，开创了中国文人画的新局面。其传世作品众多，有《水村图》《秀石疏林图》《幽篁戴胜图》《鹊华秋色图》《秋郊饮马图》《浴马图》《人骑图》《调良图》《兰亭修禊图卷》《西园雅集图》《吹箫仕女图》《洞庭东山图》《鸥波亭图》《重江叠嶂图》《双松平远图卷》《红衣罗汉图》《二羊图》《相马图》《兰花竹石图》等。

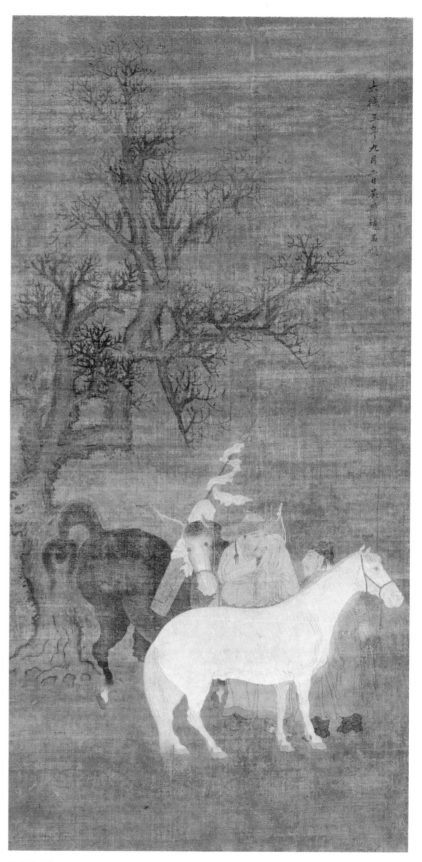

双骥图

书画题跋及题书画诗

作画贵有古意，若无古意，虽工无益。今人但知用笔纤细，傅色秾艳，便以为能手。殊不知古意既亏，百病横生，岂可观也。吾所作画似乎简率，然识者知其近古，故以为佳。此可为知者道，不为不知者说也。

——《题秋林平远图》

昔人得古刻数行，专心而学之，便可名世。况《兰亭》是右军得意书，学之不已，何患不过人耶？

——《跋定武兰亭》

学书在玩味古人法帖，悉知其用笔之意，乃为有益。书法以用笔为上，而结字亦须用功。盖结字因时相传，用笔千古不易。

——《兰亭跋》

李西台书去唐未远，犹有唐人余风。欧阳公书居然见文章之气。蔡端明书如《周南》后妃，容德兼备。苏子美书如古之任侠，气直无前。东坡书如老熊当道，百兽畏伏。黄门书视伯氏不无小愧也。秦少游书如水边游女，顾影自媚。薛道祖书如王、谢家子弟，有风流之习。黄长睿书如山泽之癯，骨体清沏。李博士书如五陵贵游，非不秀整，正自不免于俗。黄太史书如高人胜士，望之令人敬叹。米老书如游龙跃渊，骏马得御，矫然拔秀，诚不可攀也。

——《论宋十一家书》

石如飞白木如籀，写竹还于八法通。
若也有人能会此，方知书画本来同。

——《题秀石疏林图》

老树叶似雨，浮岚翠欲流。
西风驴背客，吟断野桥秋。

——《题秋山行旅图》

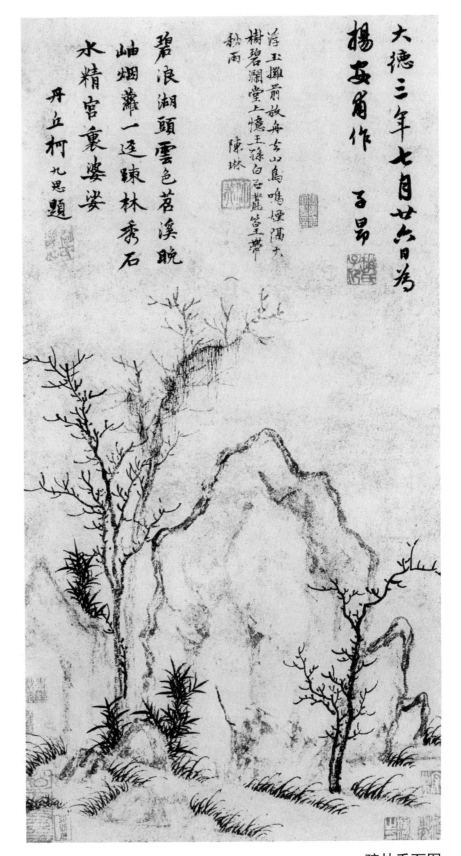

疏林秀石图

乔林动秋风，索索叶自语。堂堂侍郎公，高怀政如许。

——《题高彦敬树石图》

二百年来以画竹称者，皆未必能用意精深如仲宾也。此《野竹图》尤诡怪奇崛，穷竹之变，枝叶繁而不乱，可谓毫发无遗恨矣。然观其所题语，则若悲此竹之托根不得其地……臃肿拳曲乃不夭于斧斤。由是观之，安知其非福耶，因赋小诗以寄意云：

偃蹇高人意，萧疏旷士风。

无心上霄汉，混迹向蒿蓬。

——《题李仲宾野竹图》

昔年曾到孤山，苍藤古木高寒。想见先生风致，画图留与人看。

——《题孤山放鹤图》

潇洒孤山丰树春，素衣谁遣化缁尘。

何如淡月微云夜，照影西湖自写真。

——《戏题僧惟尧墨梅》

江西水清石凿凿，士生其间多异才。

今去欧黄未为远，要须力挽古风回。

——《酬罗伯寿》

桑苎未成鸿渐隐，丹青聊作虎头痴。

久知图画非儿戏，到处云山是我师。

——《题苍林叠岫图》

碧山清晓护晴岚，绿树经秋醉色酣。

谁是丹青三昧手，为君满意画江南。

——《以画寄高仁卿》

当年我亦画云山，云白山青咫尺间。

今日看山还自笑，白头输与楚龚闲。

——《题龚圣予山水图》

霜后疏林叶尽干，雨余流水玉声寒。

世间多少闲庭榭，要向溪山好处安。

——《题山水卷》

学书工拙何足计，名世不难传后难。

当有深知书法者，未容俗子议其间。

古来名刻世可数，余者未精心不降。

欲使清风传万古，须如明月印千江。

——《赠彭师立二绝句》

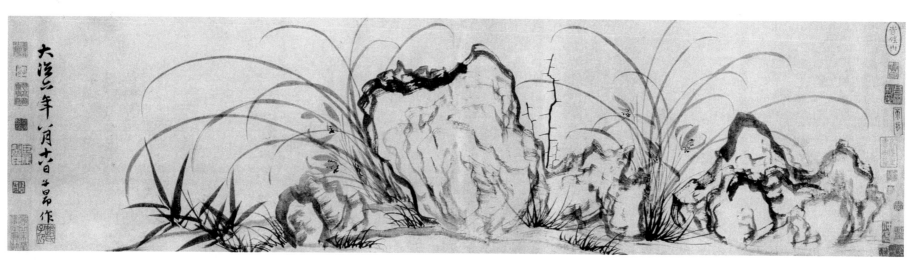

兰竹石图

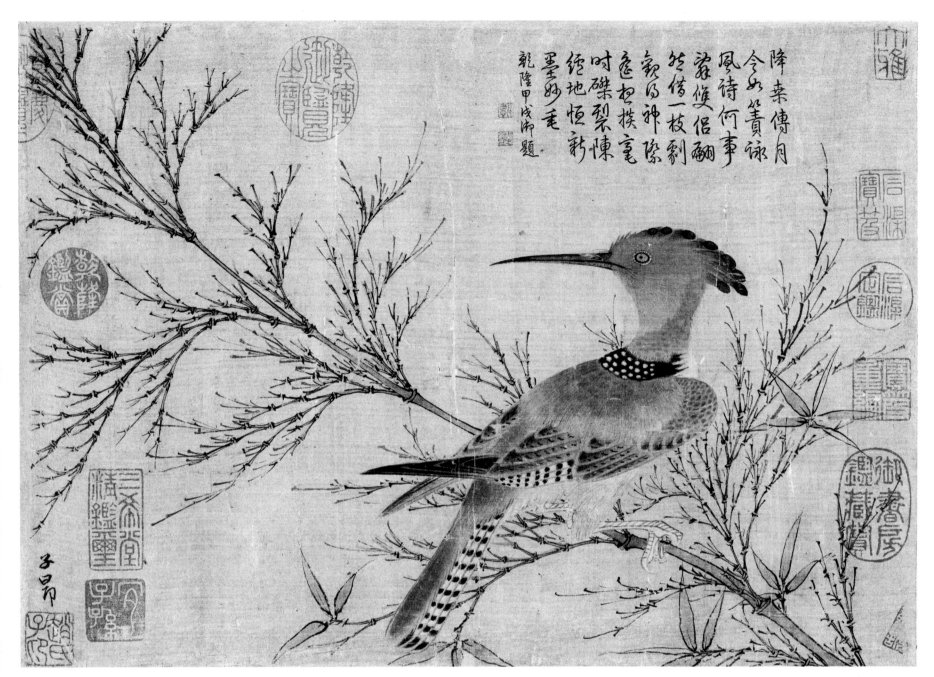

幽篁戴胜图

右军潇洒更清真，落笔奔腾思入神。

裹鲊若能长住世，子鸾未必可惊人。

苍藤古木千年意，野草闲花几日春。

书法不传今已久，褚君方颖向谁陈。

——《论书》

高侯胸中有秋月，能照山川尽毫发。

戏拈小笔写微茫，咫尺分明见吴越。

楼中美人列仙曜，爱之自言天下无。

西窗暗雨正愁绝，灯前还展夜山图。

——《题李公略所藏高彦敬夜山图》

一年之计种谷，十年之计种木。

百年种德知何事，插架鳞鳞书满屋。

世人责报嗟何速，我自无心徼后福。

日中为市百贾闹，竞逐锥刀蛾赴烛。

鬻书之利虽云薄，要令举世沾膏馥。

为贤为智皆由此，耕也未必能干禄。

他年种德看成功，远在子孙应可卜。

<div align="right">——《李氏种德斋诗》</div>

余尝观近世士大夫图书印章，一是以新奇相矜，鼎彝壶爵之制，迁就对偶之文，水月木石花鸟之象，盖不遗余巧也。其异于流俗，以求合乎古者，百无二三焉。一日，过程仪父，示余《宝章集古》二编，则古印文也。皆以印印纸，可信不诬。因假以归，采其尤古雅者，凡模得三百四十枚，且备其考证之文，集为《印史》。汉魏而下，典型质朴之意可仿佛而见之矣。志于好古之士，固应当于其心，使好奇者见之，其亦有改弦以求音，易辙以由道者乎。

<div align="right">——《印史·序》</div>

琴也者，上古之器也。所以谓上古之器者，非谓其存上古之制也，存上古之声也。世衰道微，礼坏乐崩，而人不知之耳。琴，丝音也，非丝无以鸣；然而丝有缓急，声有上下，非竹无以正之。竹之为音，一定而不易，是以用之正缓急而定上下也。

<div align="right">——《琴原》</div>

宋人画人物，不及唐人远甚。予刻意学唐人，殆欲尽去宋人笔墨。

<div align="right">——明赵琦美《赵代铁网珊瑚》</div>

吾自少好画水仙，日数十纸，皆不能臻其极。盖业有专工，而吾意所欲，辄欲写其似，若水仙、树石以至人物、牛马、虫鱼、肖翘之

类，欲尽得其妙，岂可得哉！今观吾宗子固所作墨花，于纷披侧塞中，各就条理，亦一难也。虽我亦自谓不能过之。

<div align="right">——清吴升《大观录》</div>

画人物以得其性情为妙。东丹此图，不惟尽其形态，而人犬相习，又得于笔墨丹青之外，为可珍也。

<div align="right">——清卞永誉《式古堂书画汇考》</div>

秋葵

竹石山水范图

赵孟頫的山水画主要继承融会了唐人王维与宋人董源、巨然的比较写意的画风和唐大小李将军与宋人李成、郭熙较为精工的画风，整体上追求古雅简淡的意趣，自创一派新风。

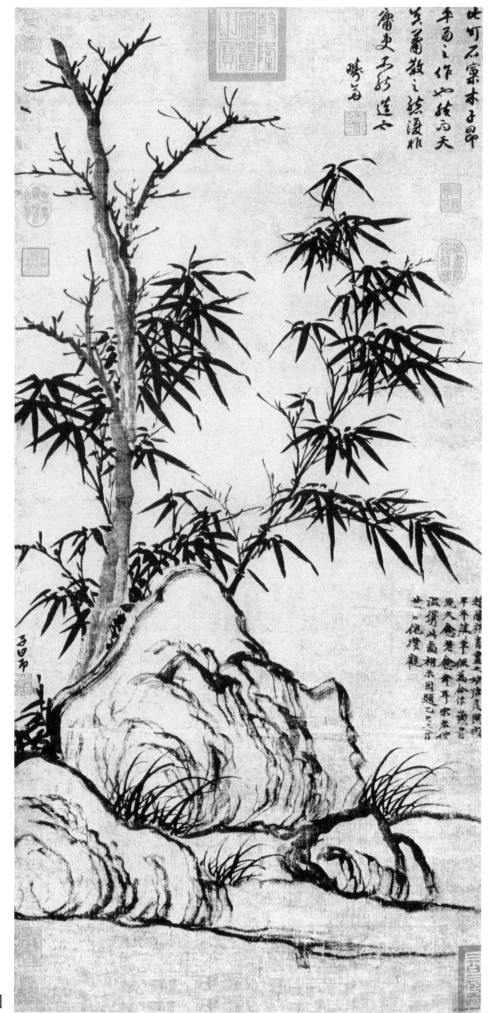

窠木竹石图

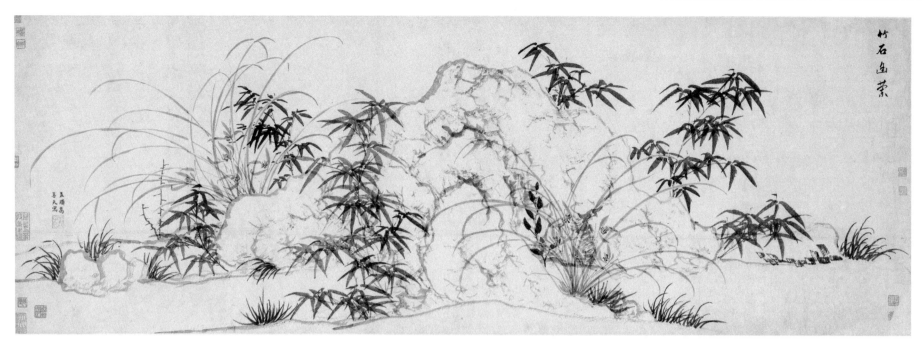

竹石幽兰图

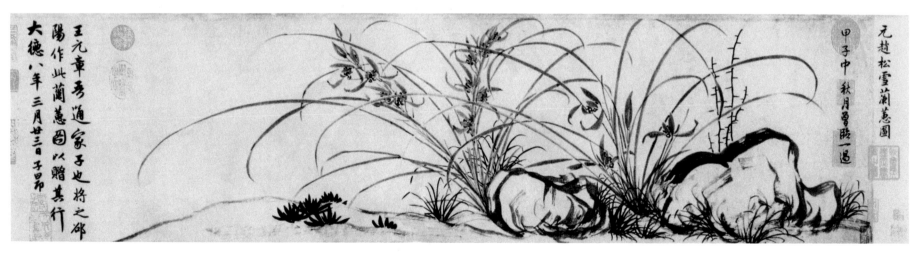

兰蕙图

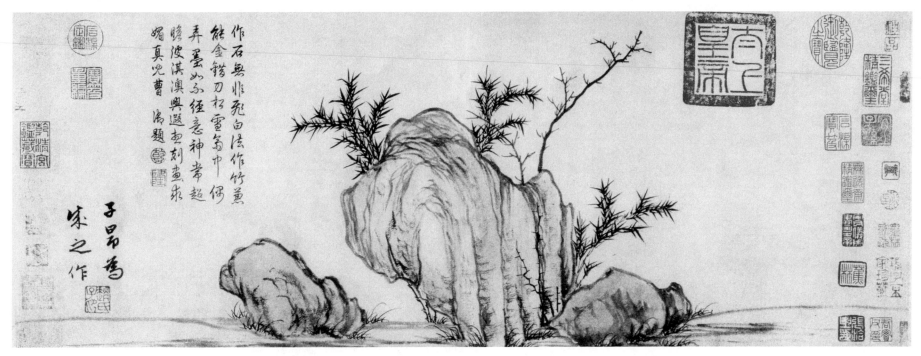

作石無非飛白法作竹
能金錯刀杜雪篁中偃
弄墨山不經意神常超
臨波淇澳興遐墨刻畫求
媚真兒曹俑題

子昂為
宋之作

竹石图

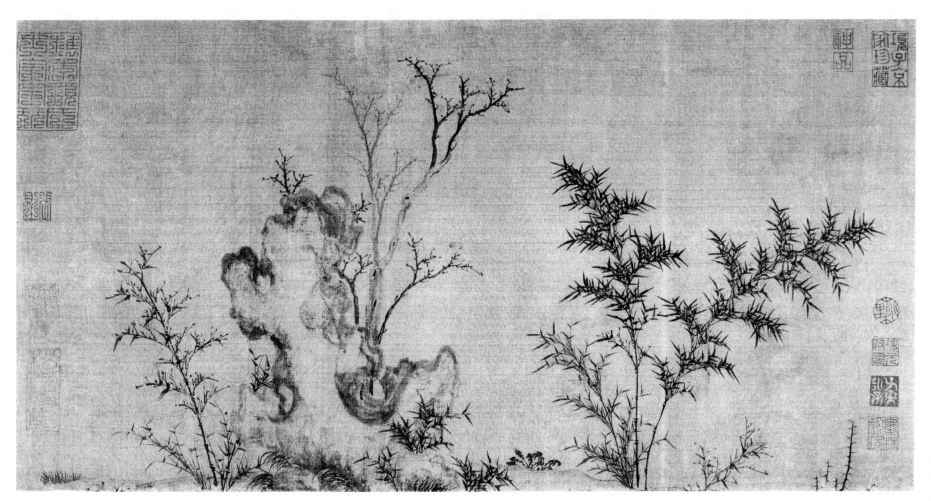

竹石图

《秀石疏林图》是赵孟頫"以书入画"的代表作品，是他
"书画同源"之理论在绘画实践中的具体体现，也是元代文人画
最有代表性的作品之一。

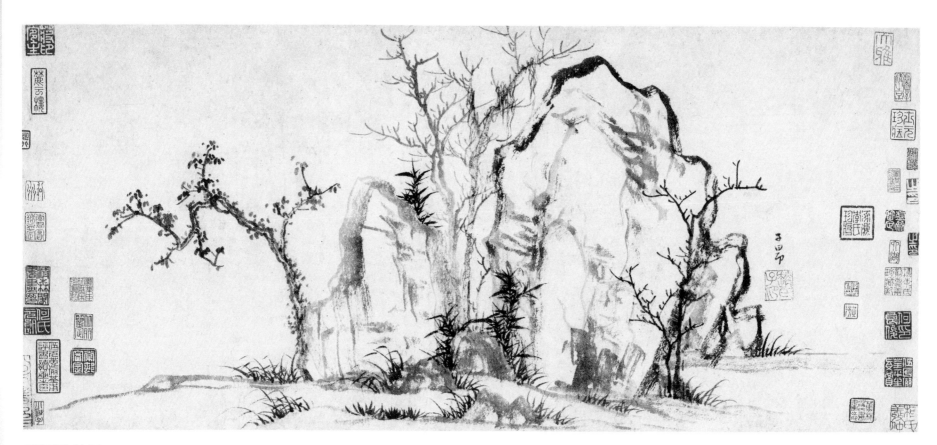

秀石疏林图

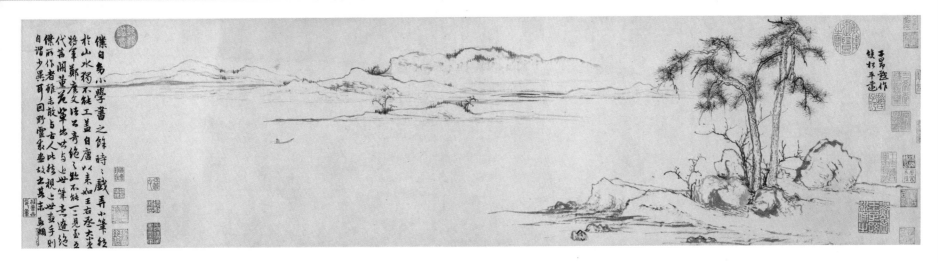

双松平远图卷

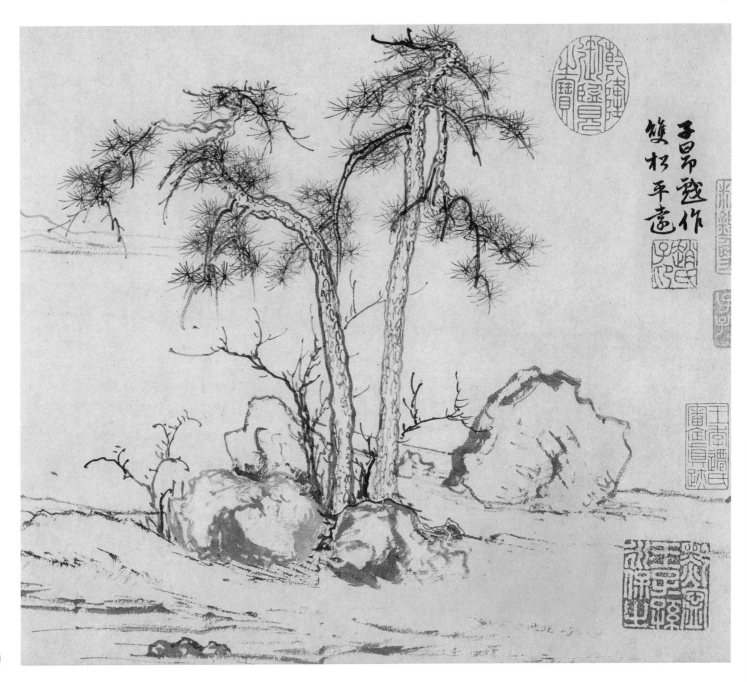

双松平远图卷（局部）

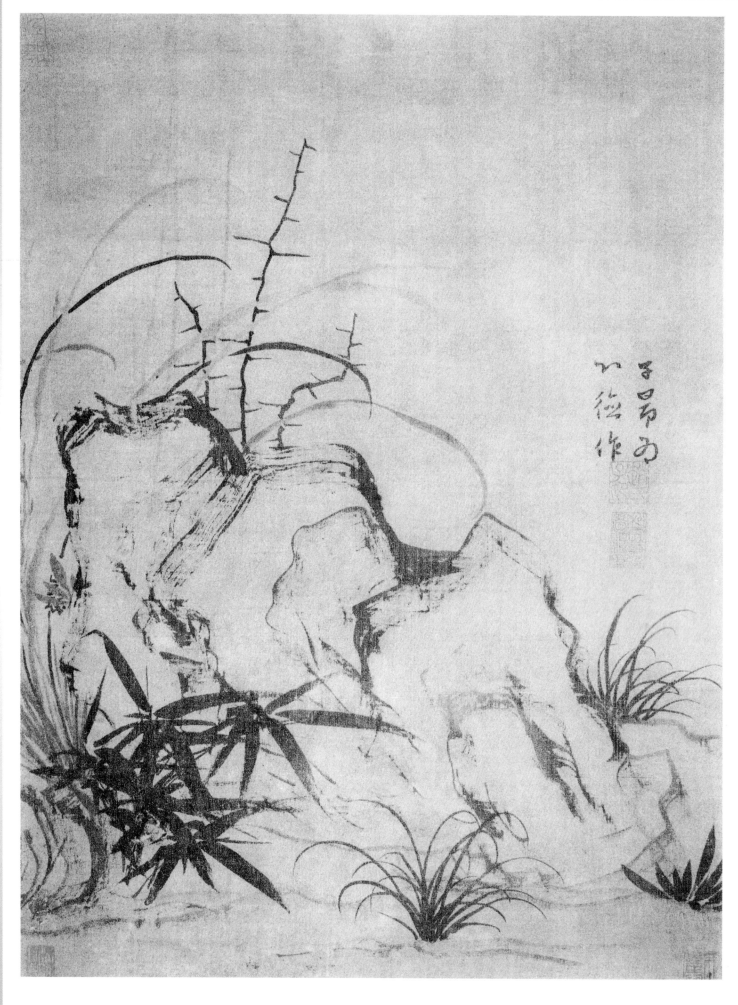

兰竹秀石图

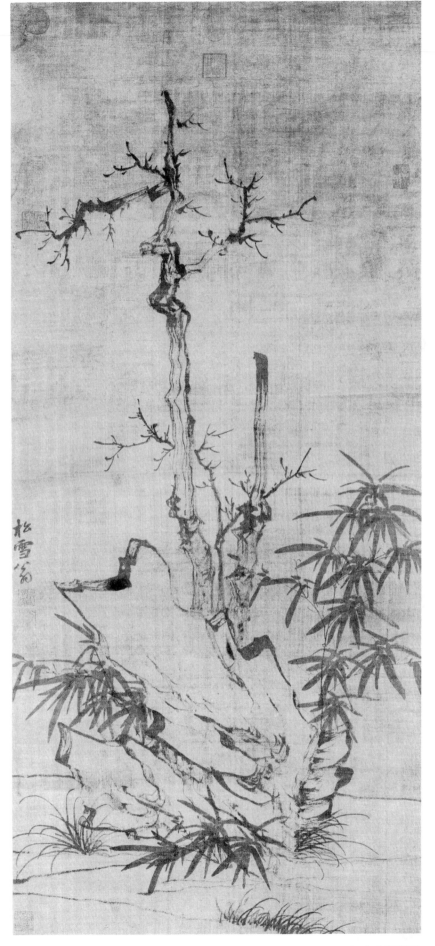

古木竹石图

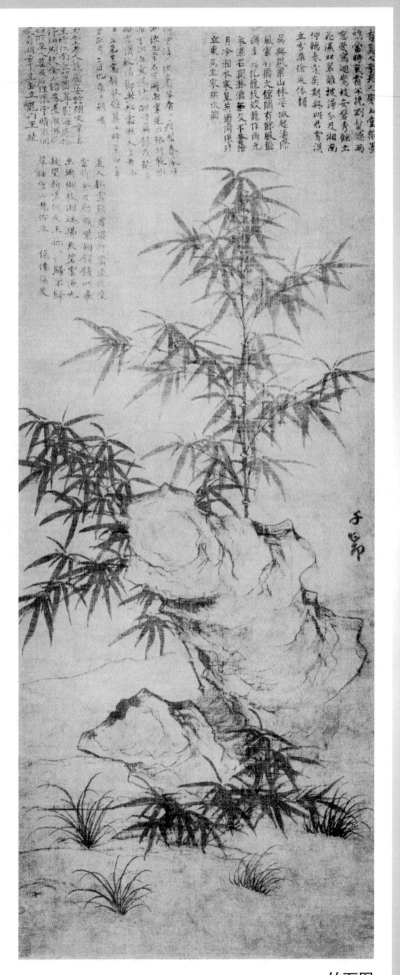

竹石图

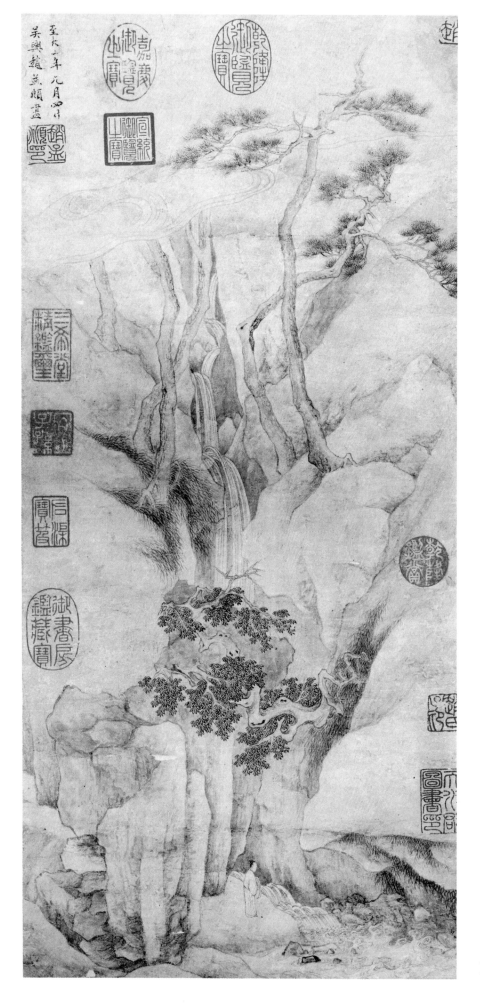

观泉图

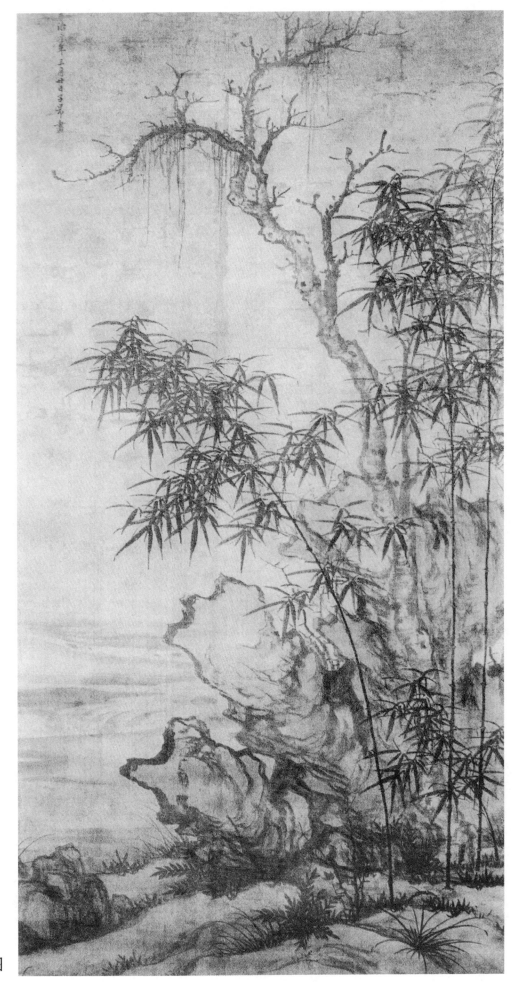

枯木竹石图

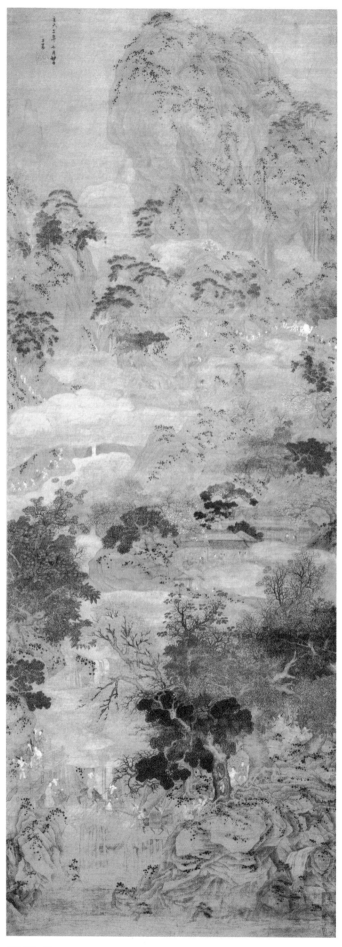

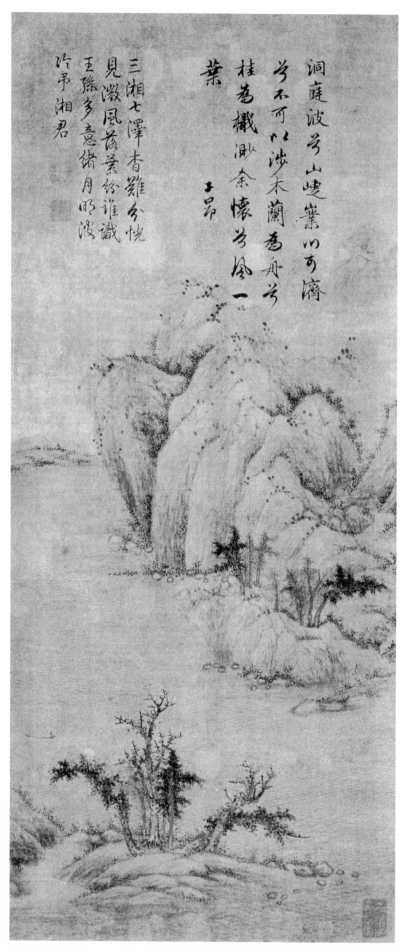

洞庭波兮山逶迤水可濟
兮不可以涉木蘭兮為舟兮
桂為檝渺渺余懷芳念一
葉　　　　王昂
三湘七澤香難分兮悅
見激風薷葉紛誰識
玉孫多意緒月明波
吟弔湘君

蜀道难　　　　　　　　　　　　　　　　洞庭东山图

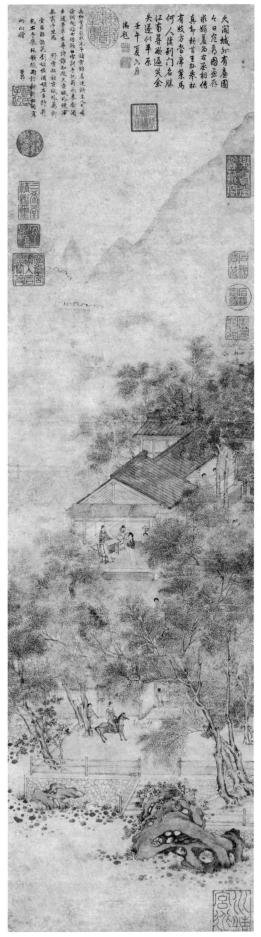

万柳堂图

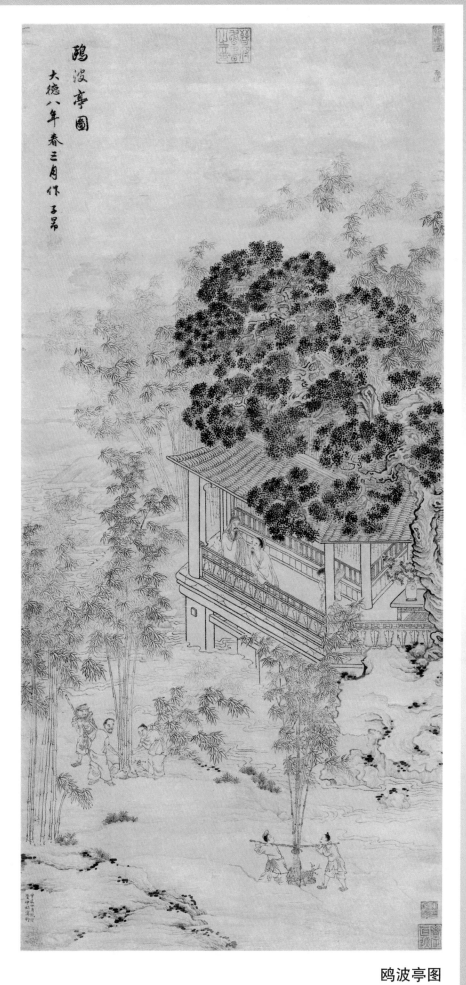

鸥波亭图

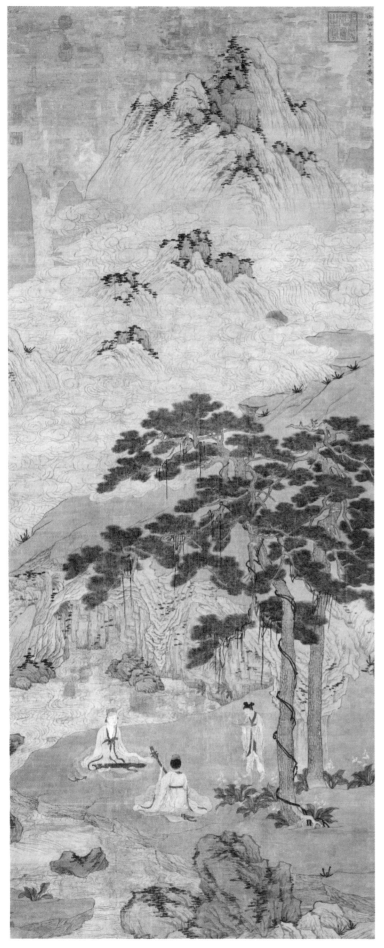

松荫高士图

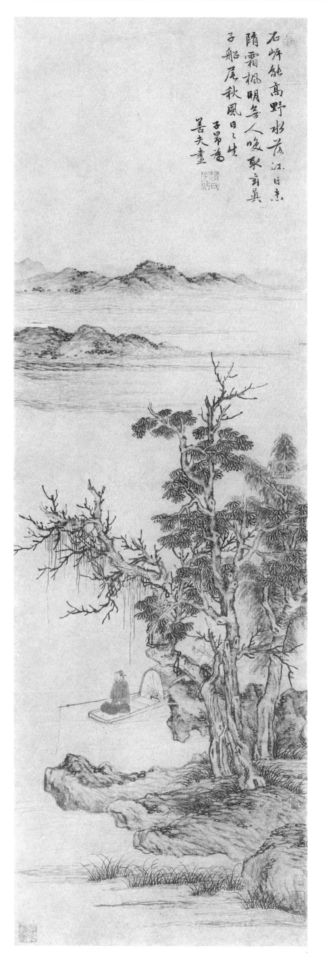

石屿能高野水萦江日东
隋霜枫明参人嗽聚前真
子船尾秋风日之生
子昂为
善夫画

秋江钓艇图

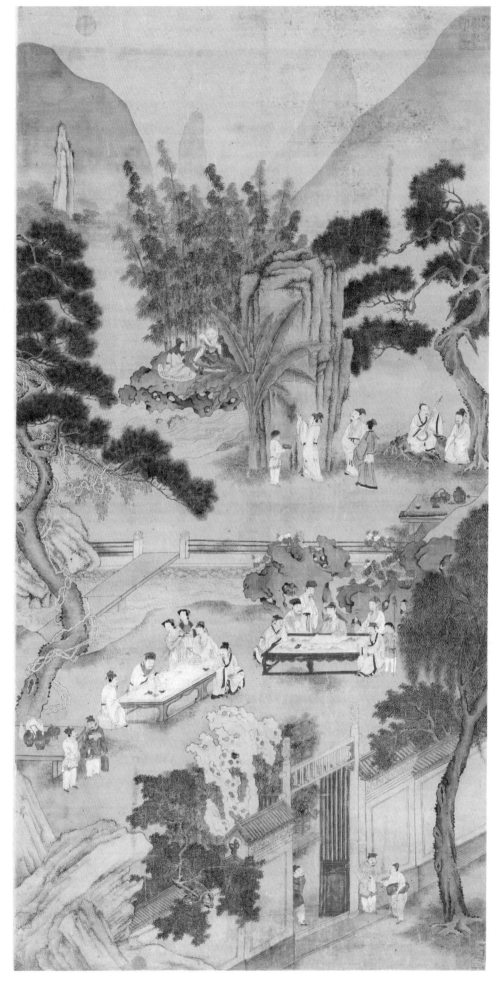

西园雅集图

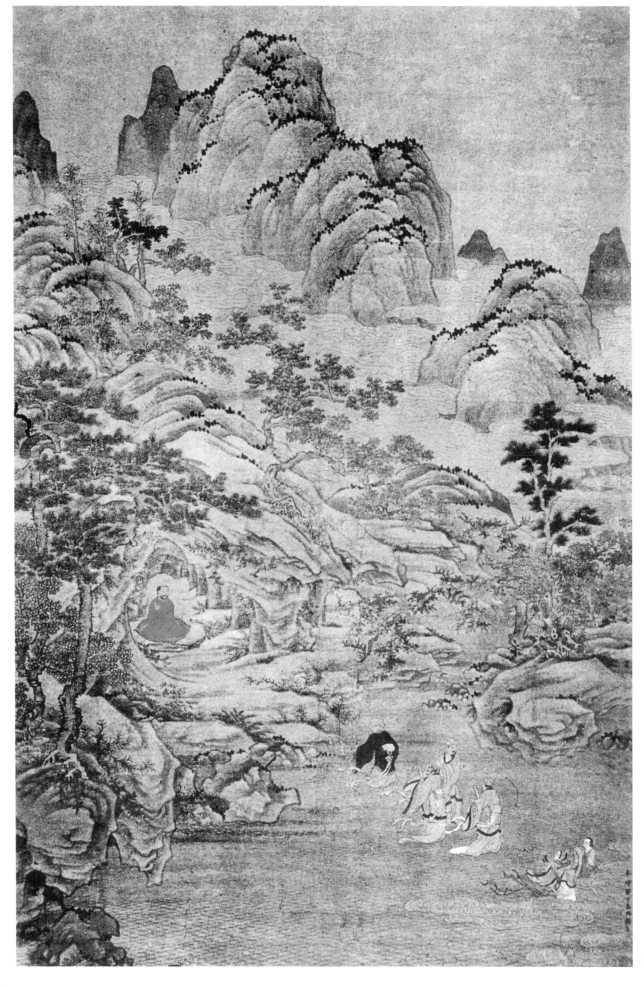

礼佛图

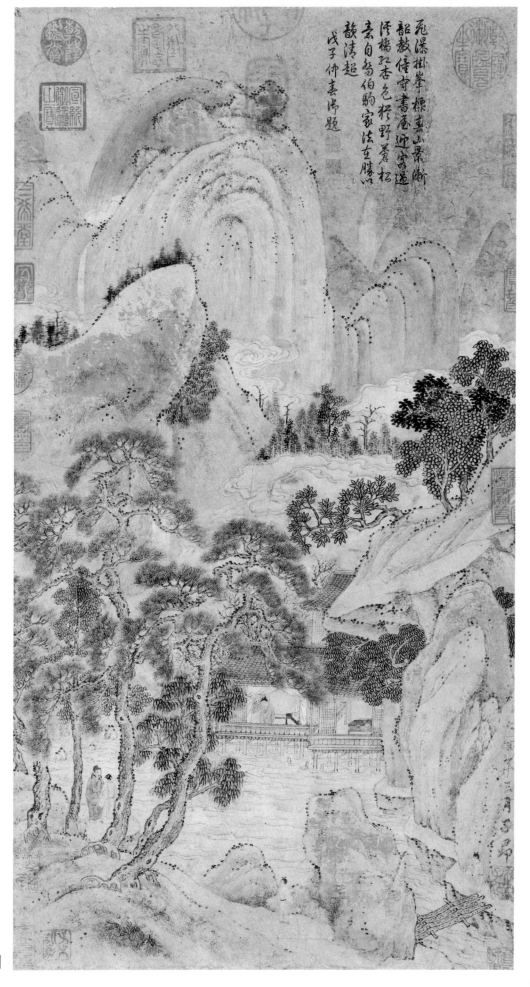

山水图

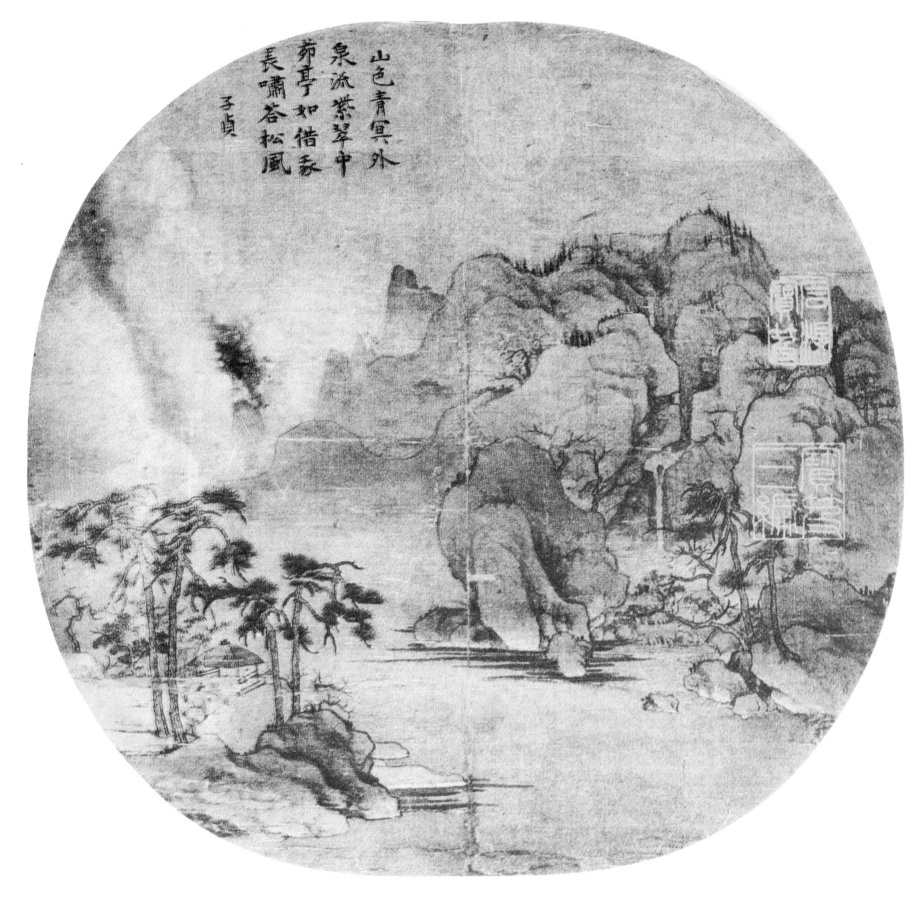

溪山图

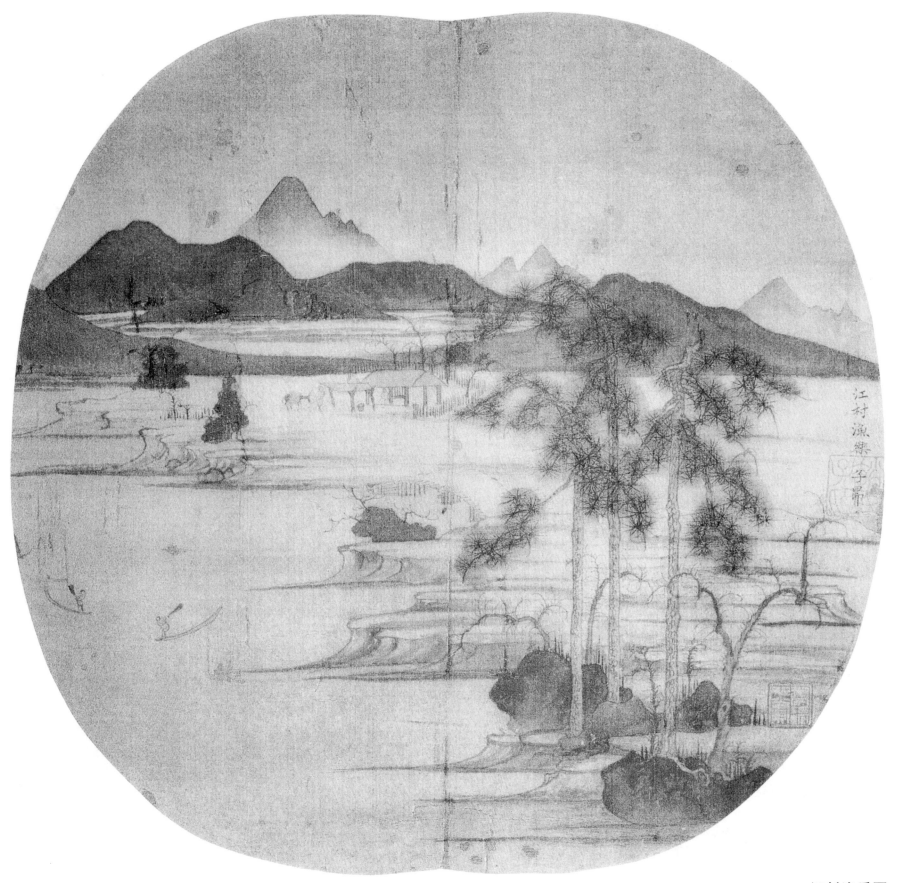

江村渔乐图

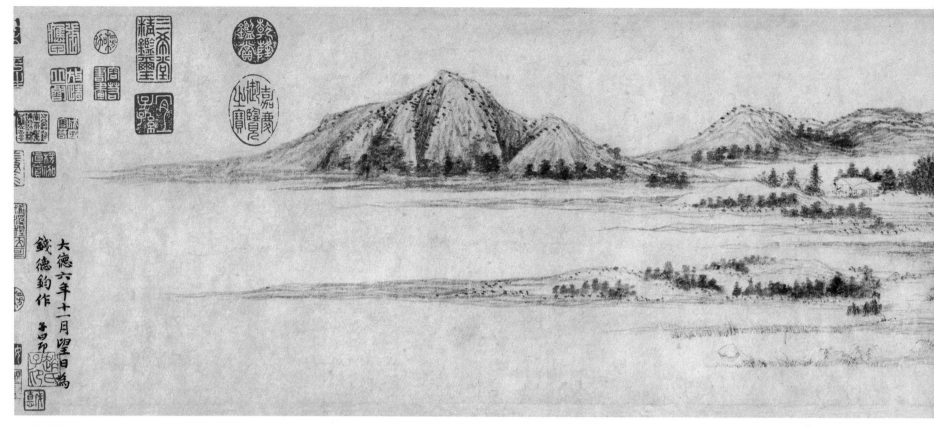

水村图

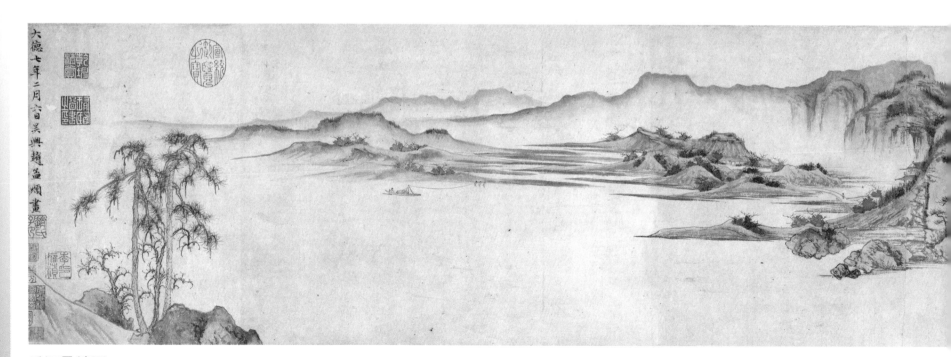

重江叠嶂图

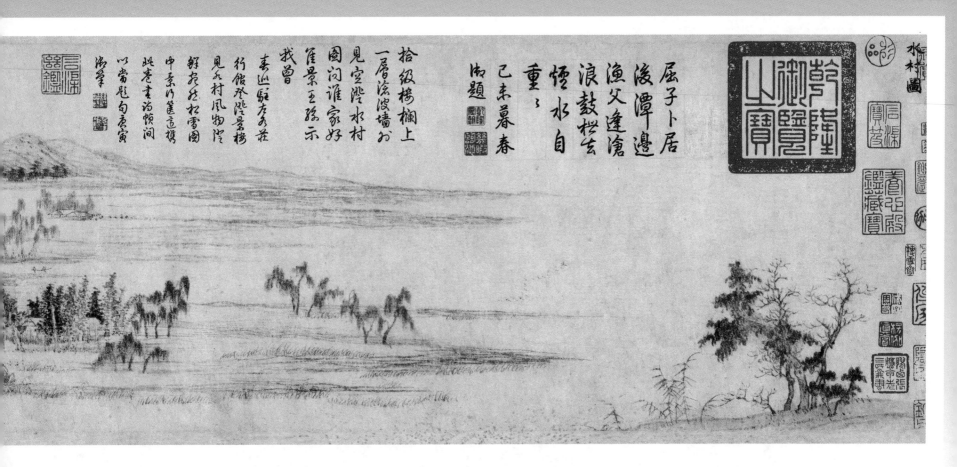

屈子卜居後潭邊
後潭邊漁父達滄
漁父達滄浪鼓枻去
浪鼓枻去悟水自
悟水自重々
重々
己未暮春
御題

拾級楊欄上
一層流波墻お
見空灣水村
圍汋誰家好
崖景玉孫示
我曾
青山駐亭舟莊
行館登陟景樓
見天村風物淒
鮮花在松雪圖
中柔汋篷這搖
此老書治傾间
以當題句意寅
御筆

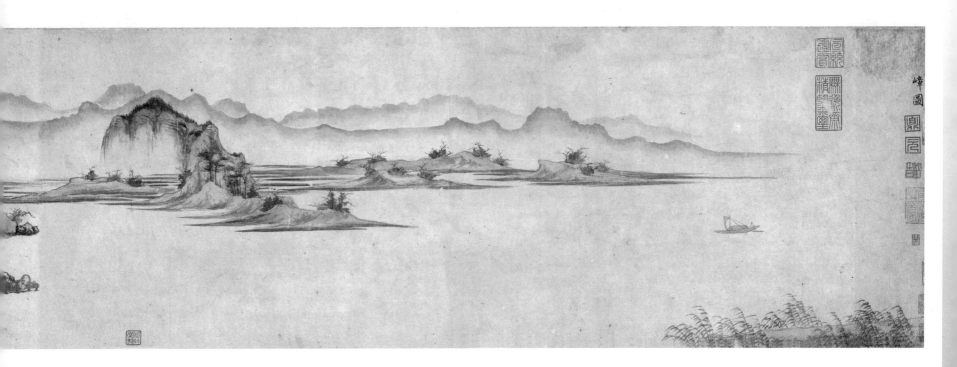

《鹊华秋色图》卷画济南郊外鹊、华不注两山的秋天景色。此画追求一种清润朴拙的格调，表现淡泊的意趣。元人赞誉此画是"一洗工气"，"风尚古俊，脱去凡近"。明人董其昌评此画说："兼右丞、北苑二家画法。"

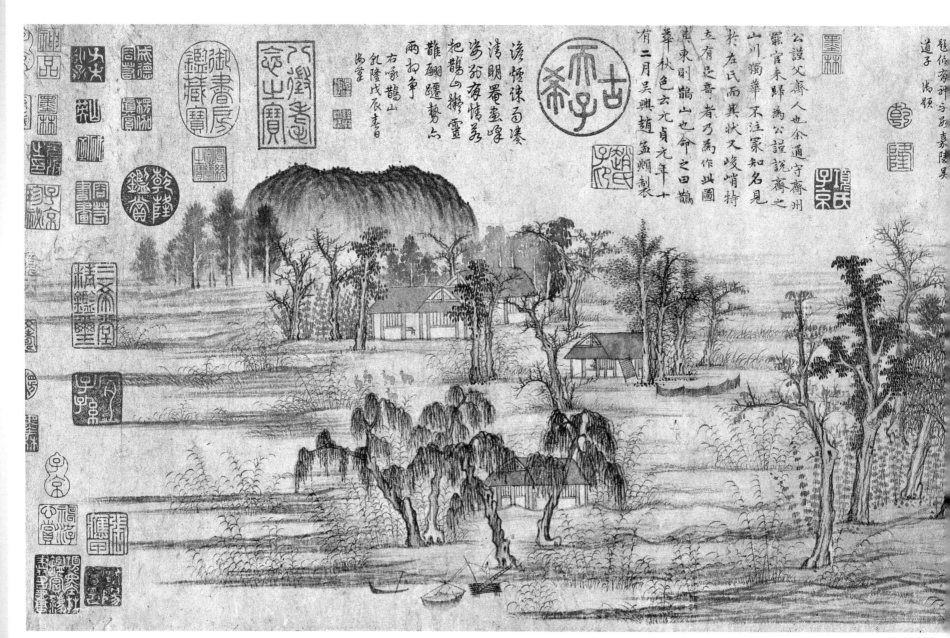

鹊华秋色图

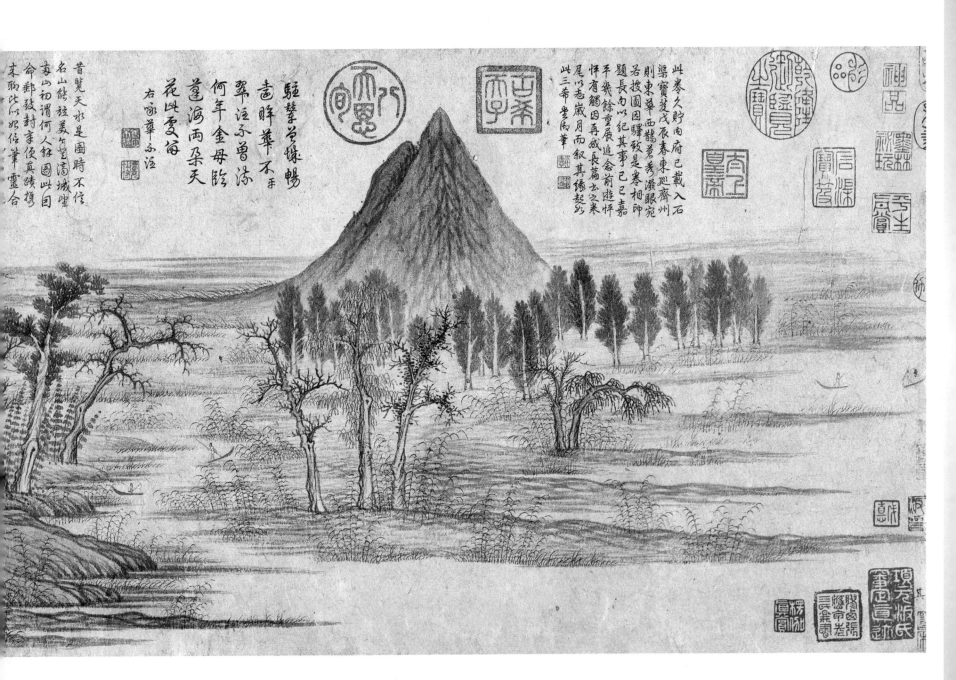

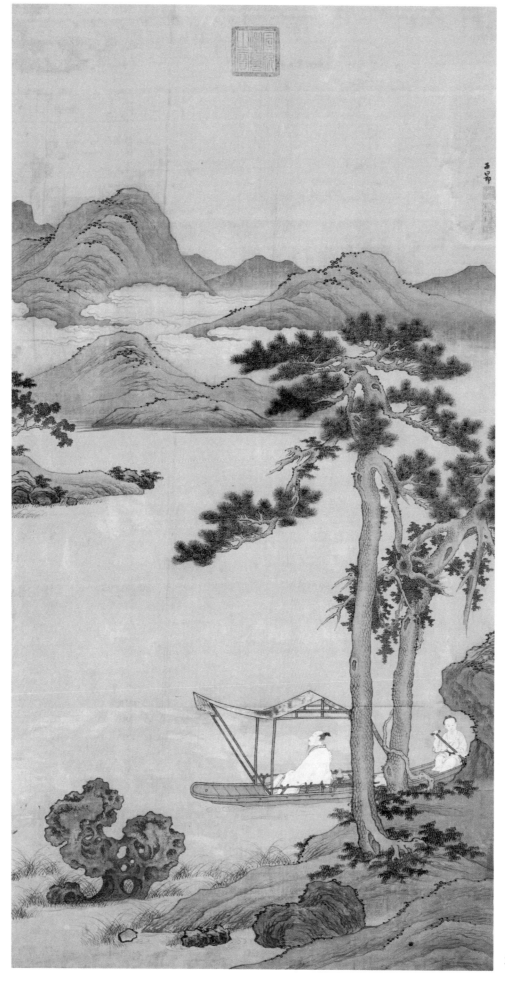

松荫晚棹图

人物鞍马范图

赵孟頫的人物鞍马，主要继承唐人传统，具有刚健、华美的特色，工写结合，设色高雅。他曾说："宋人画人物，不及唐人远甚，予刻意学唐人，殆欲尽去宋人笔墨。"又说："吾自幼好画马，自谓颇画物之性。友人郭信之尝赠余诗云：'世人但解比龙眠，那知已出曹、韩上。'曹、韩固是过许，使龙眠无恙，当与之并驱耳。"

文人雅士

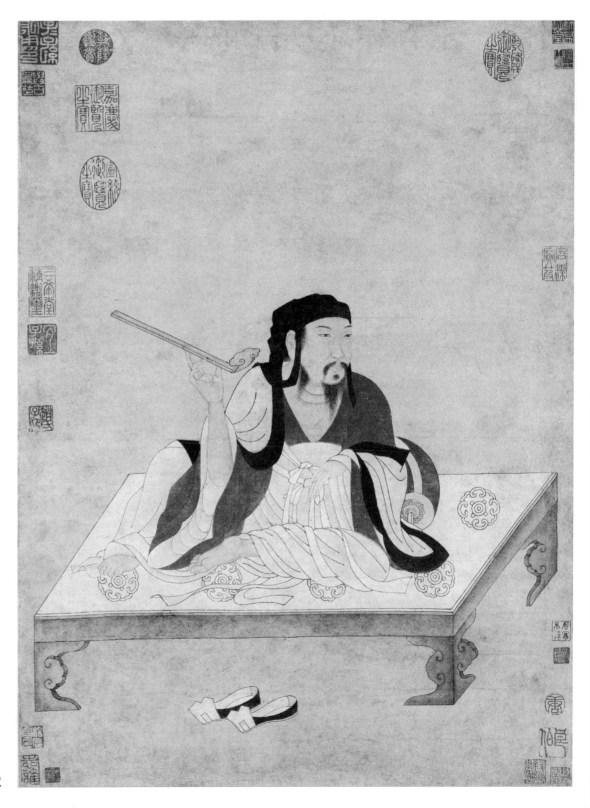

诸葛亮像

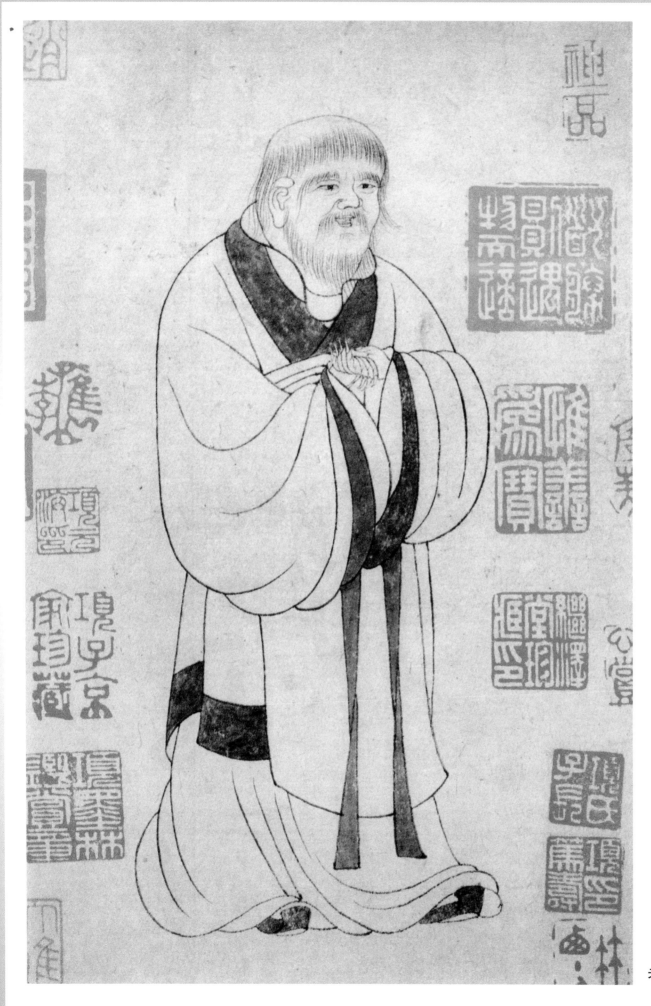

老子像

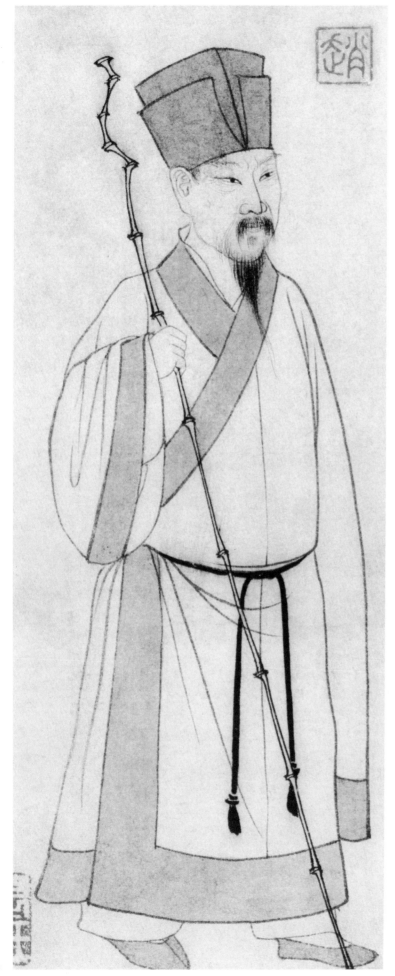

东坡小像

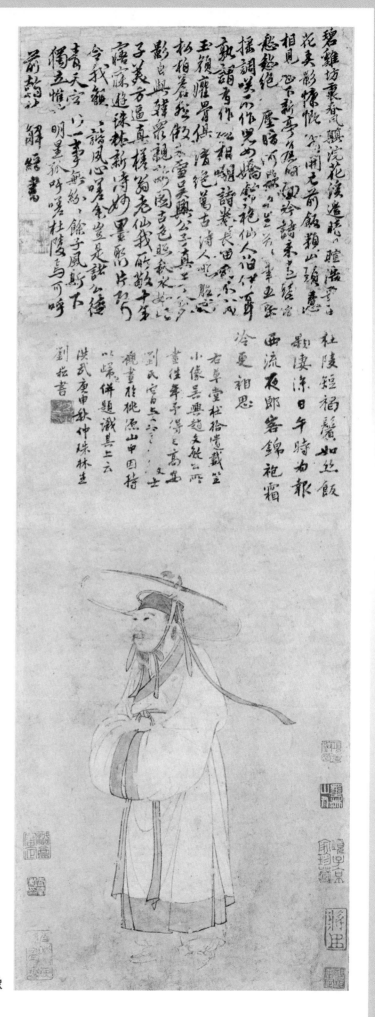

杜甫像

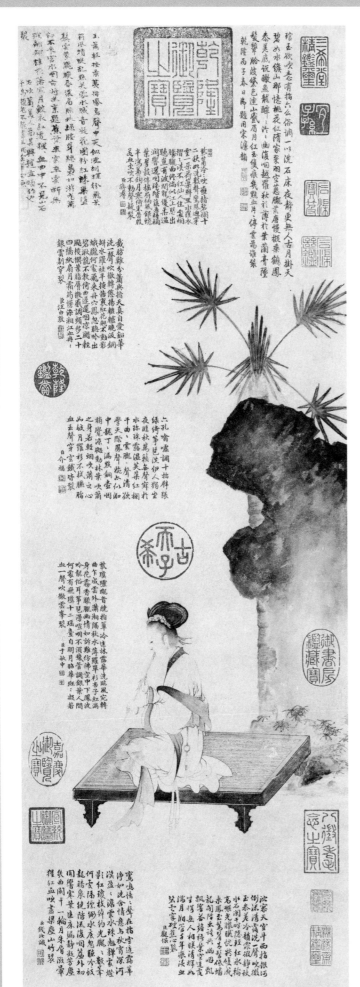

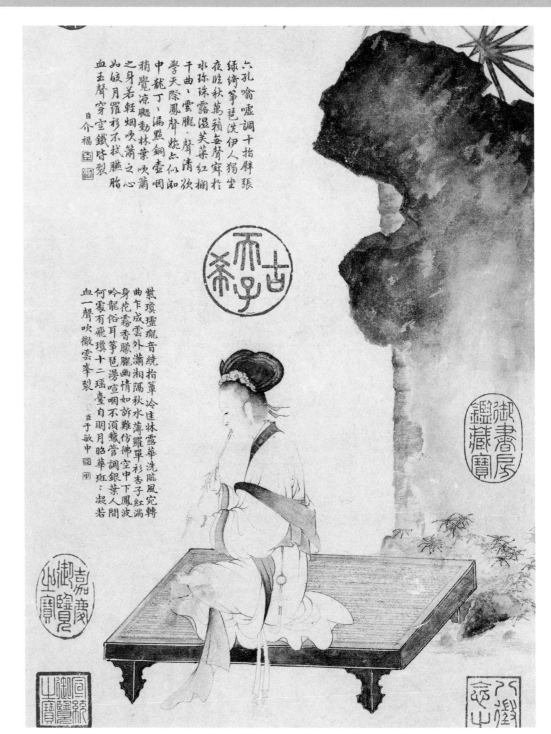

吹箫侍女图（局部）

吹箫侍女图

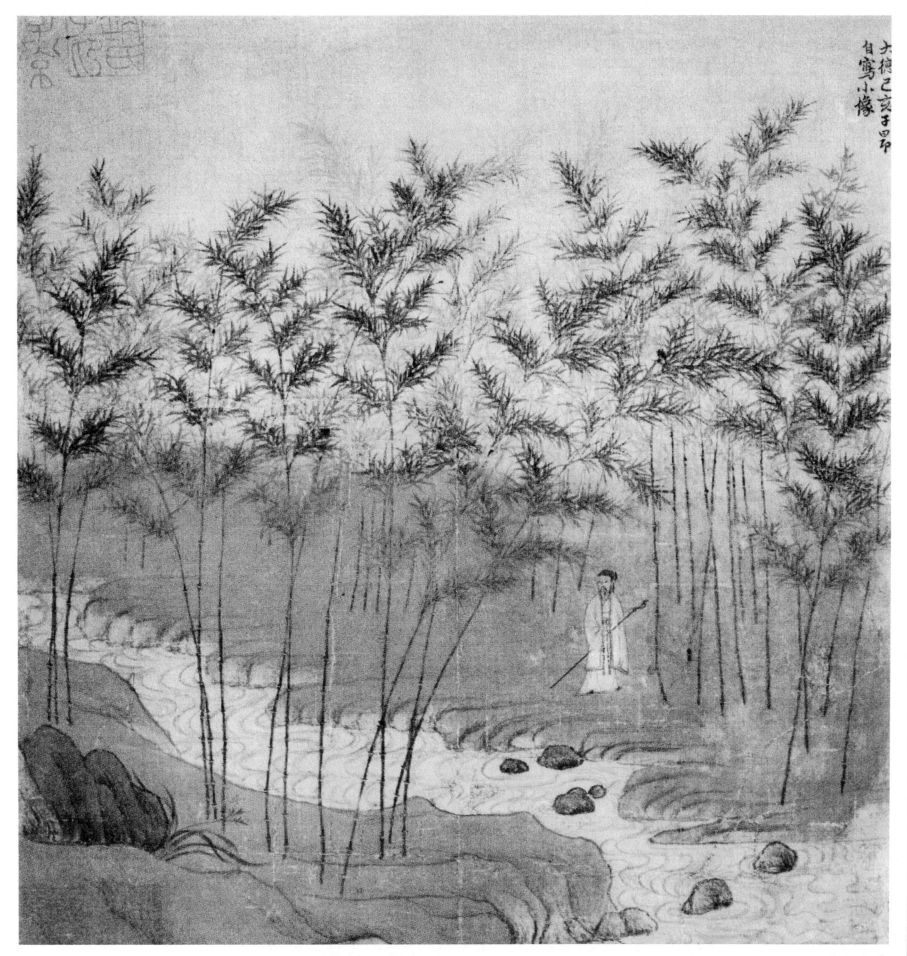

自画小像

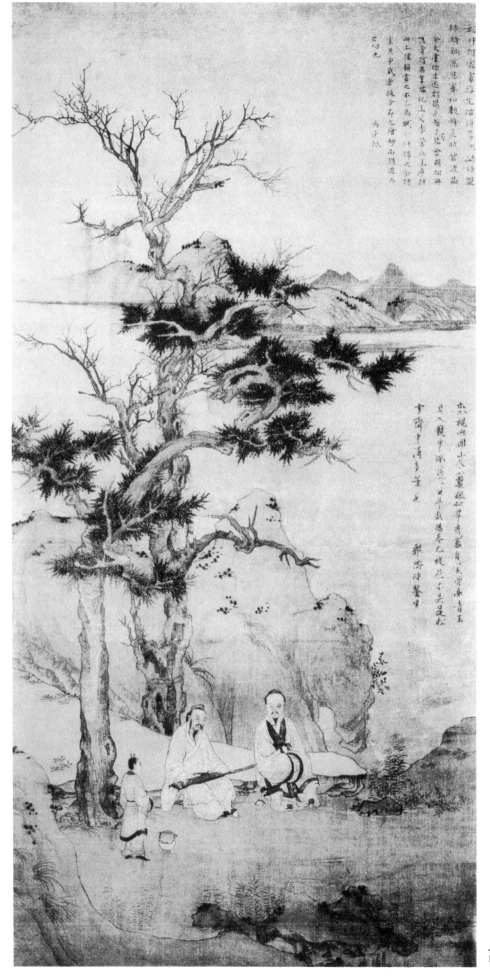

高士抚琴图

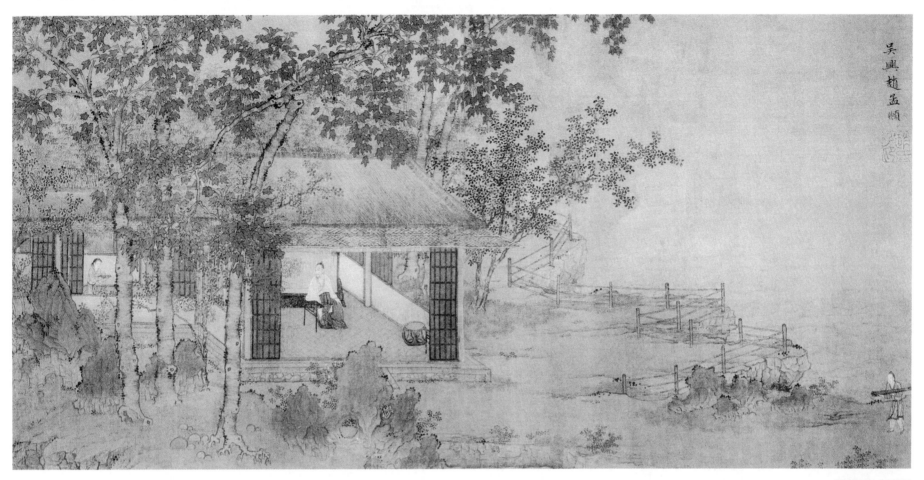

桐阴消夏图

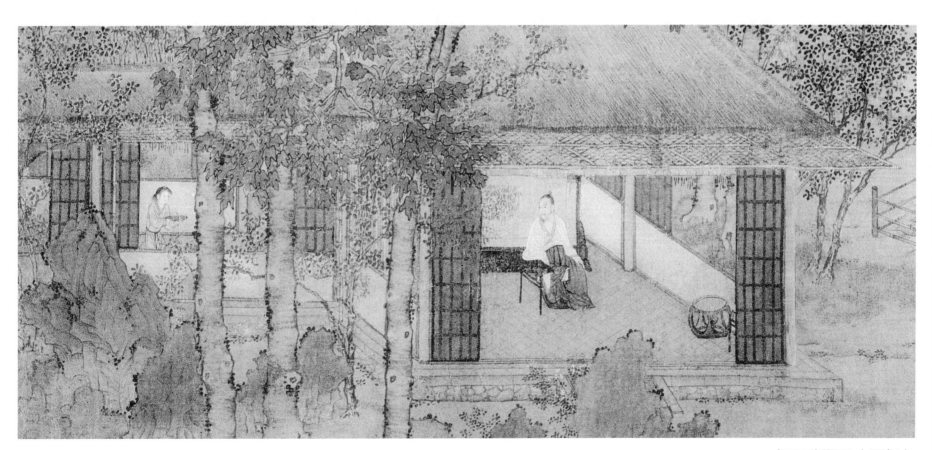

桐阴消夏图（局部）

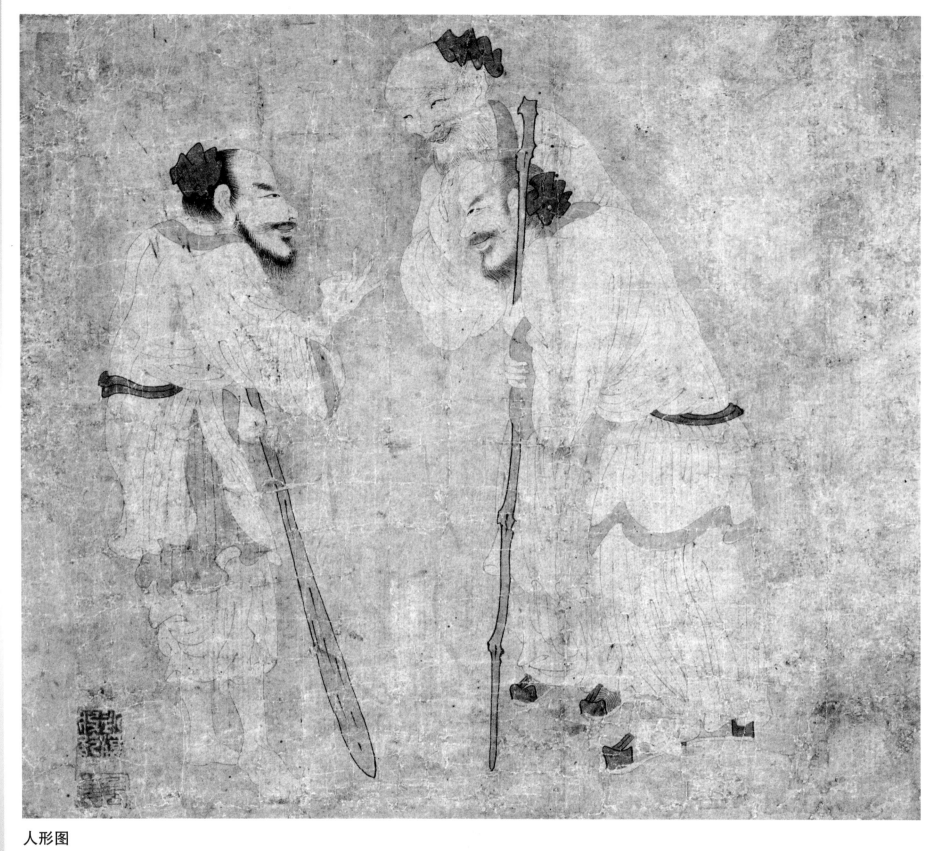

人形图

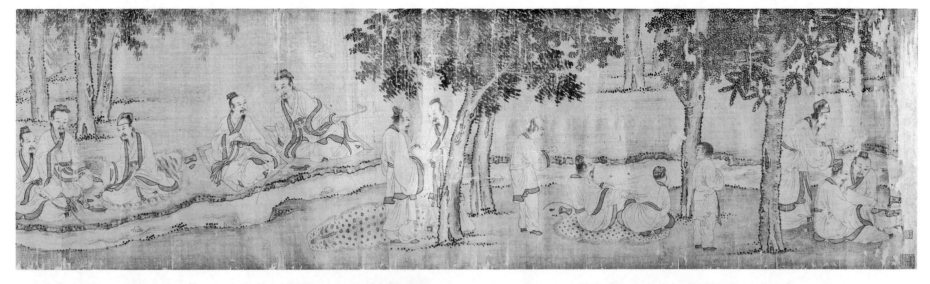

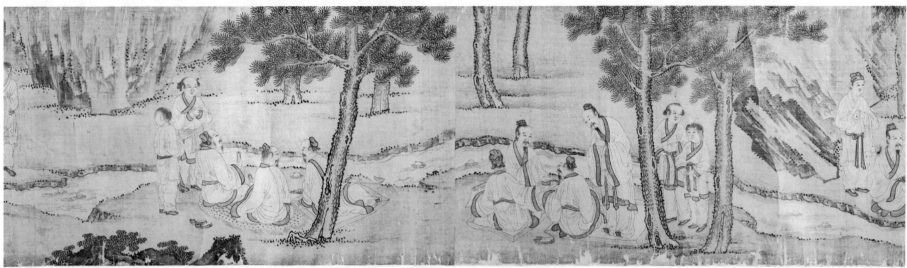

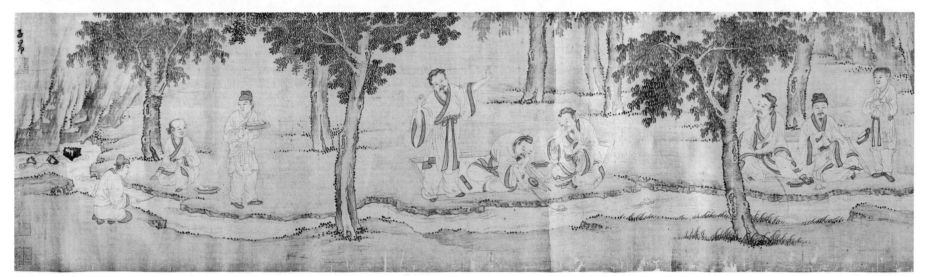

兰亭修禊图卷

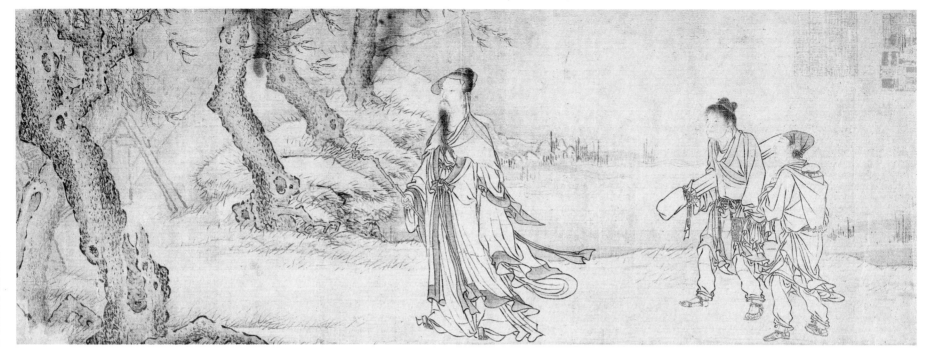

画渊明归去来辞卷

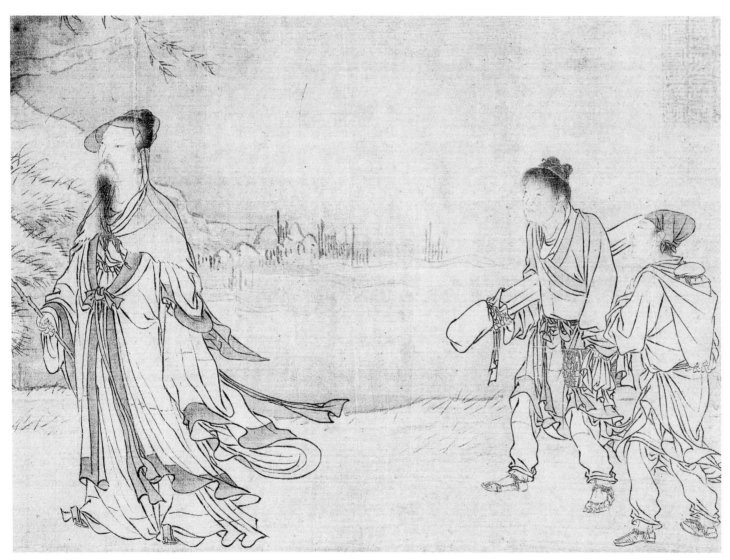

画渊明归去来辞卷（局部）

僧道人物

《红衣罗汉图》是赵孟頫的人物画的代表作品之一，画一红衣罗汉侧坐于大树下杂石上，风格古朴。此画多有唐人风范，法度严谨。画卷后题："余尝见卢棱伽罗汉像，最得西域人情态，故此入圣域。盖唐时京师多西域人，耳目所接，语言相通故也。至五代王齐翰辈，虽善画，要与汉僧何异。余仕京师久，颇尝与天竺僧游，故与罗汉像，自为有得。此卷余十七年前所作，粗有古意，未观者以为如何也。庚申岁四月一日，孟书。"

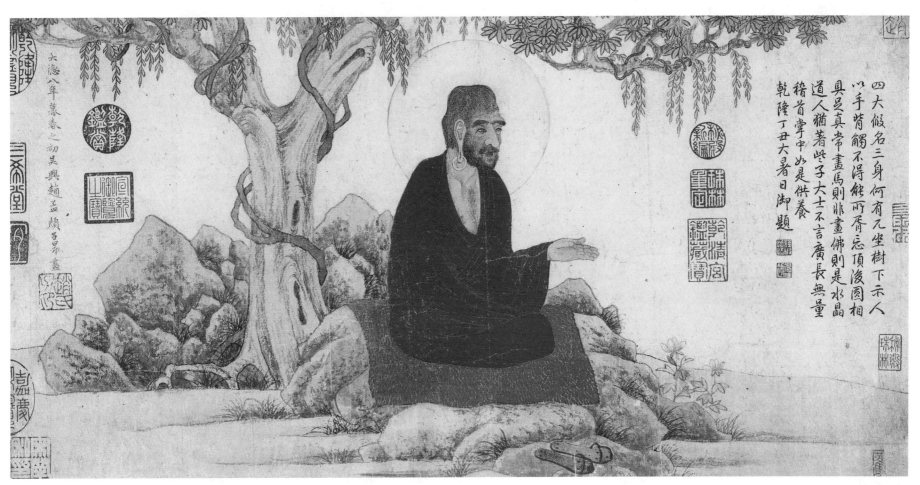

红衣罗汉图

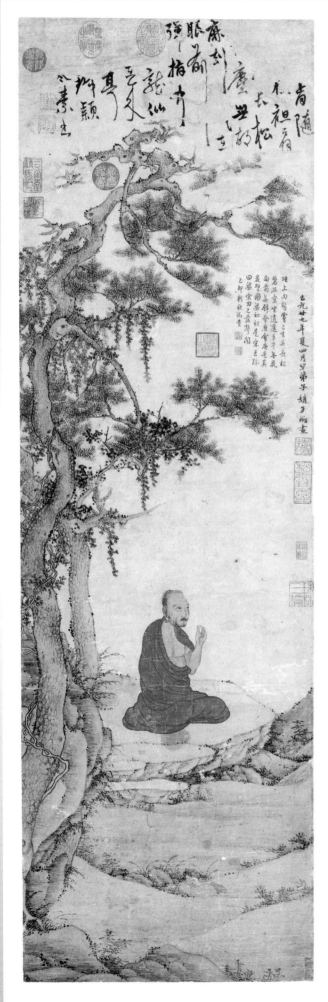

达摩像

药师如来像

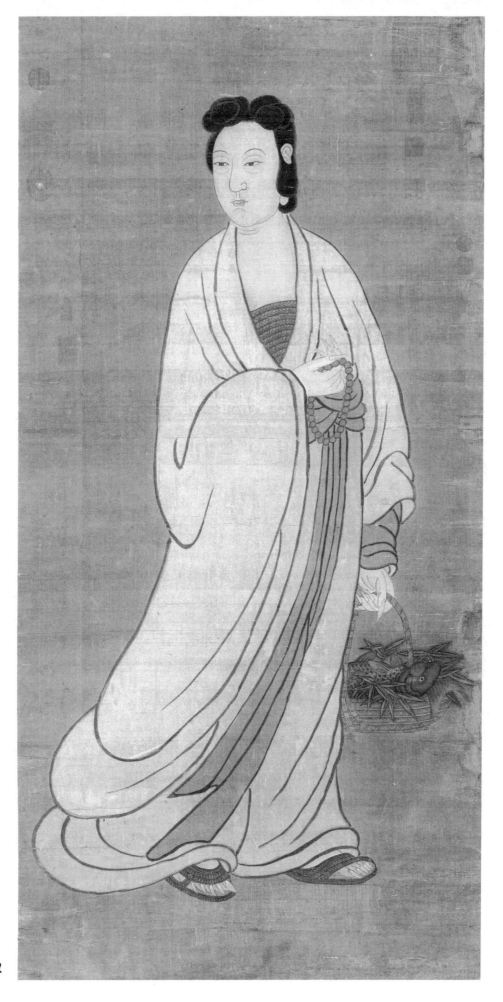

鱼篮大士像

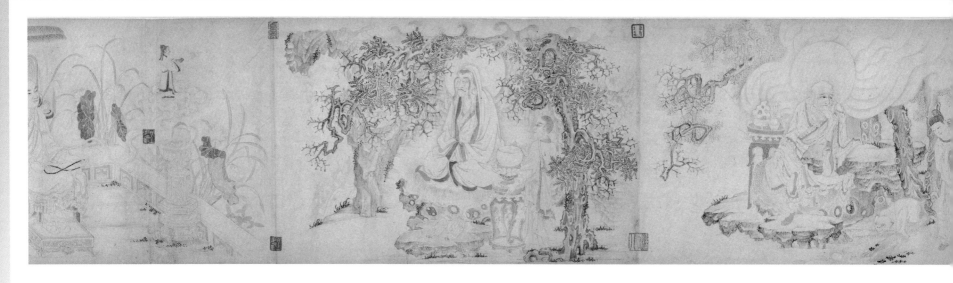

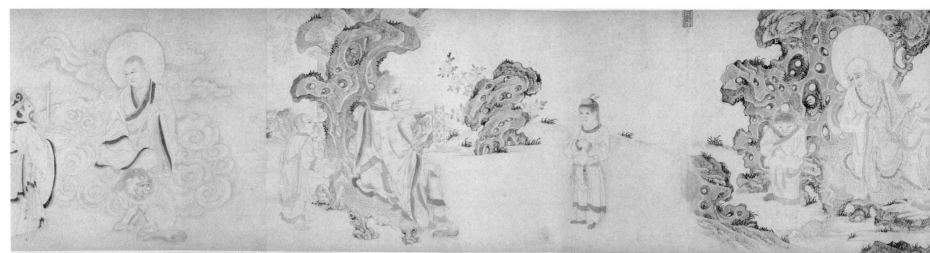

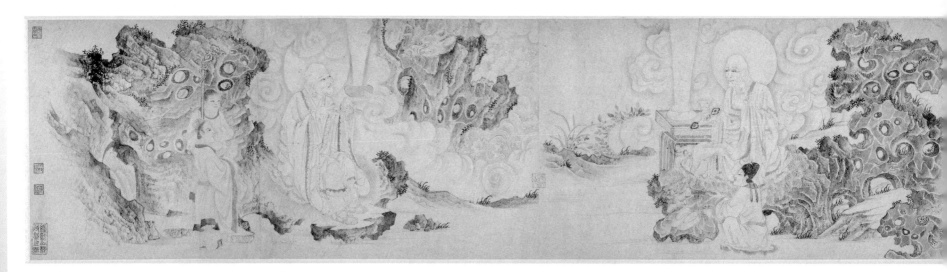

白描罗汉图

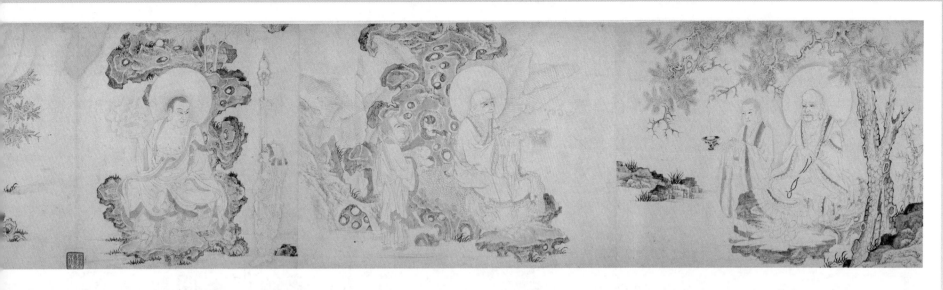

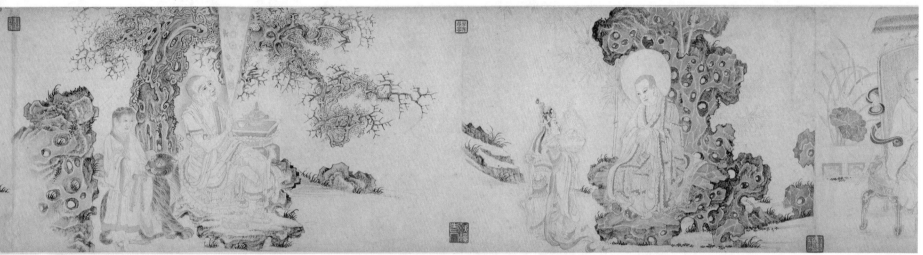

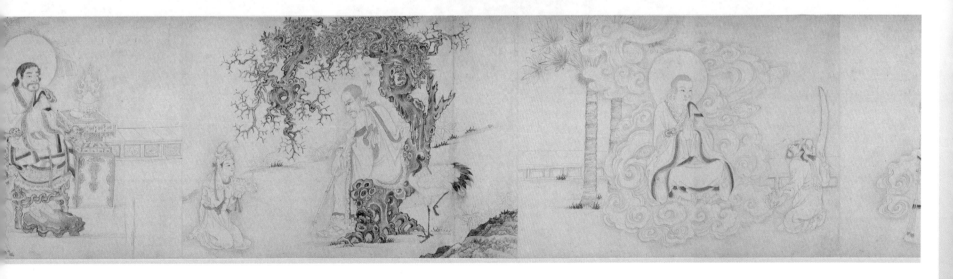

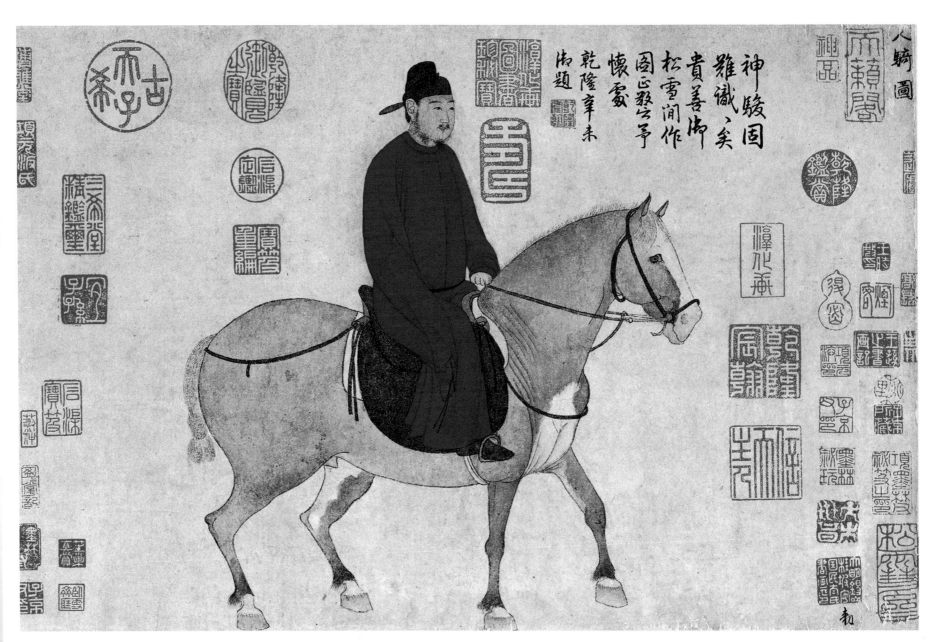

人骑图

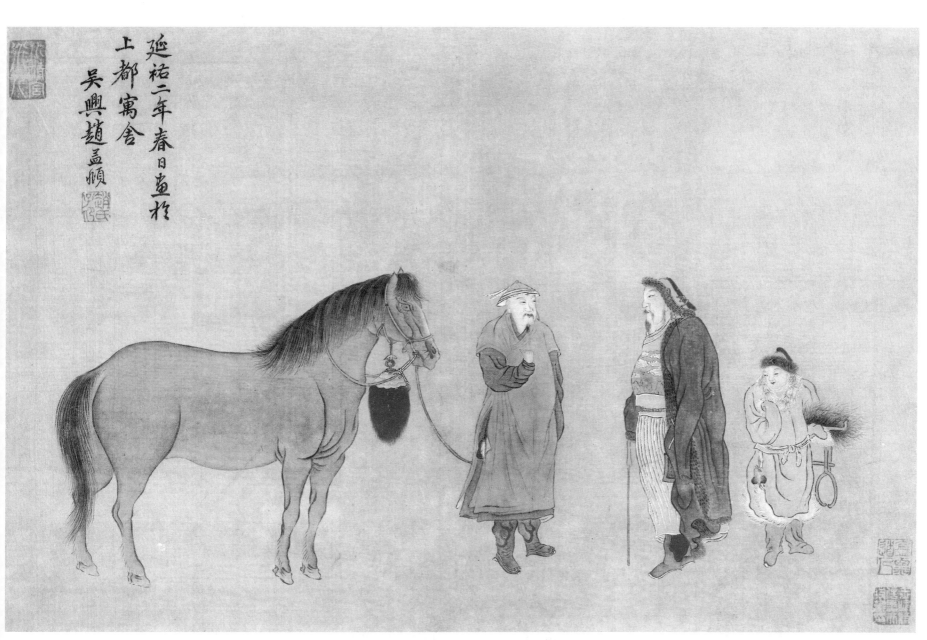

延祐二年春日畫於
上都寓舍
吳興趙孟頫

相马图

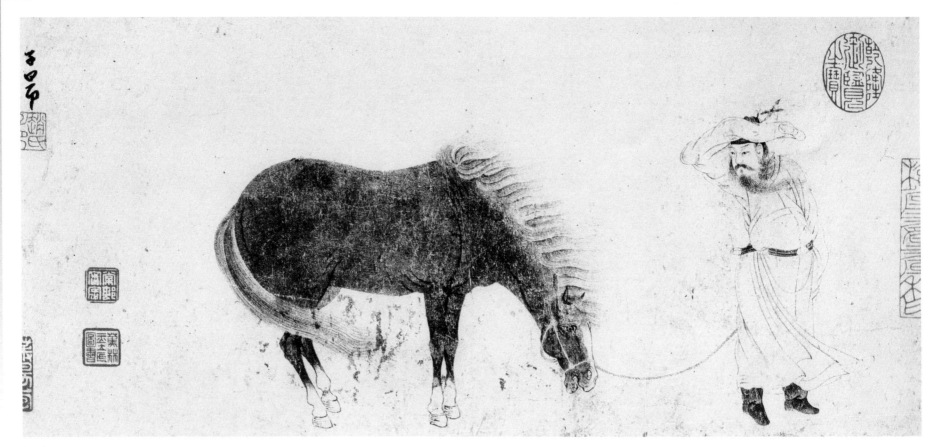

调良图

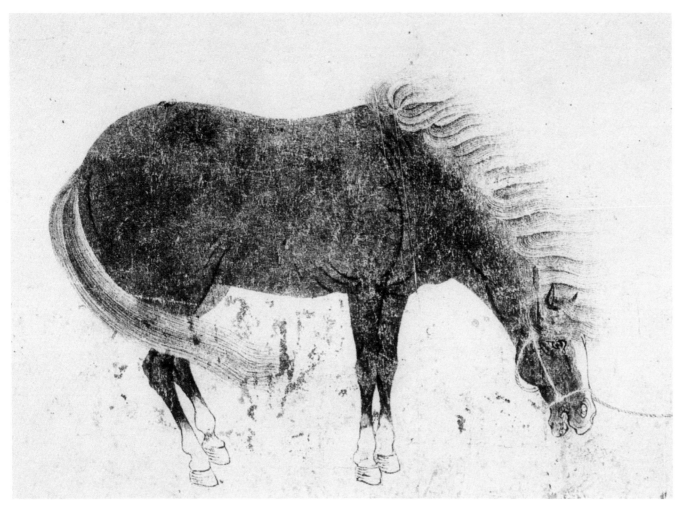

调良图（局部）

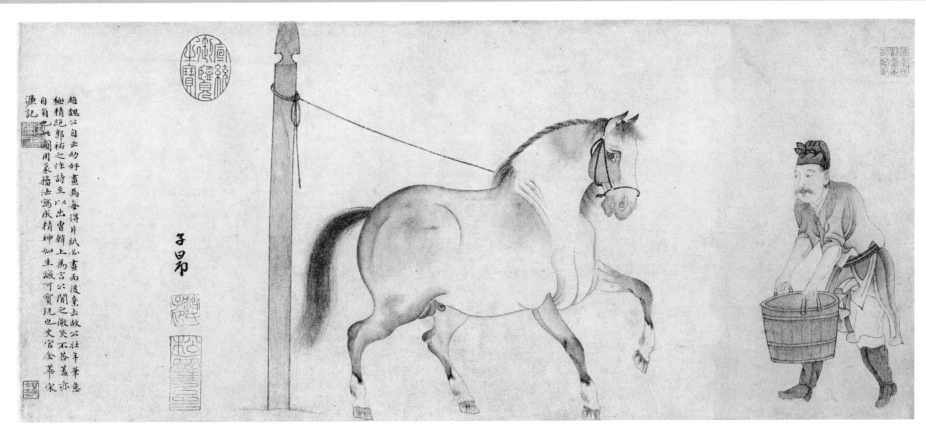

饮马图

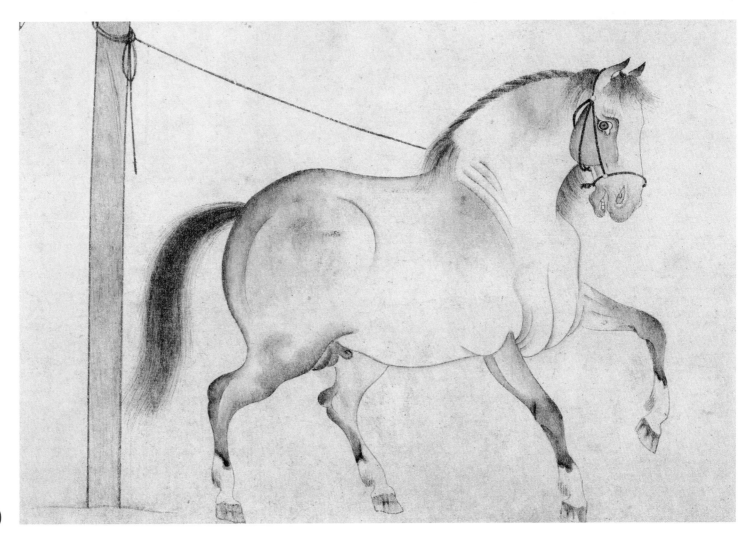

饮马图（局部）

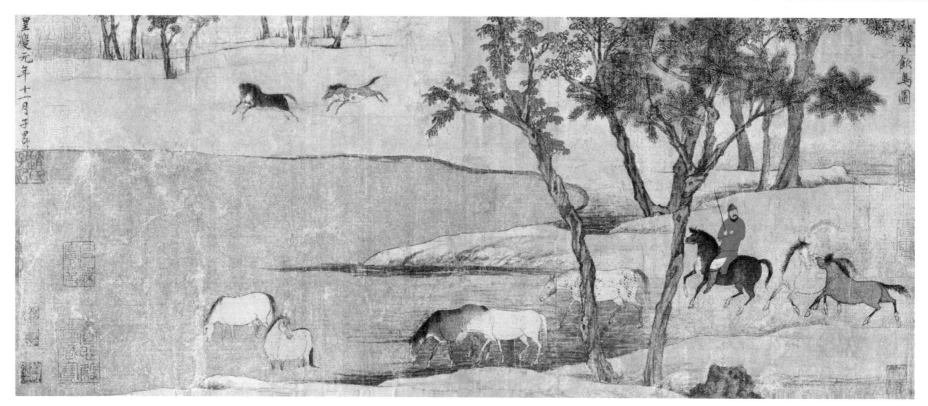

秋郊饮马图

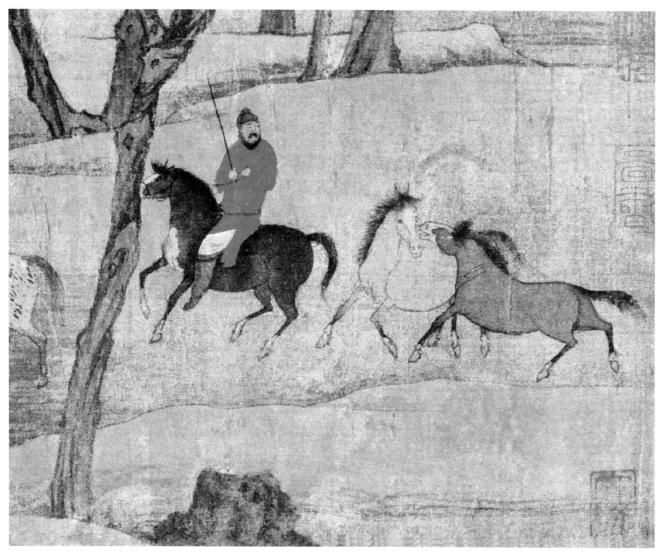

秋郊饮马图（局部）

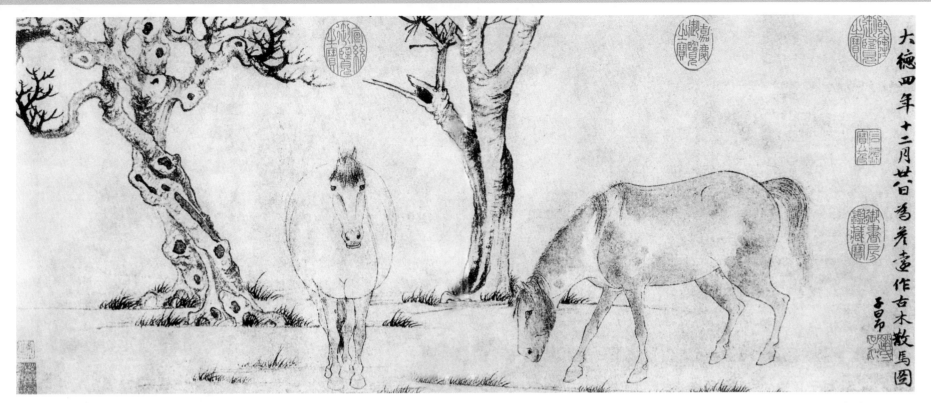

大德四年十二月廿日為養直作古木散馬圖 子昂

古木散馬图

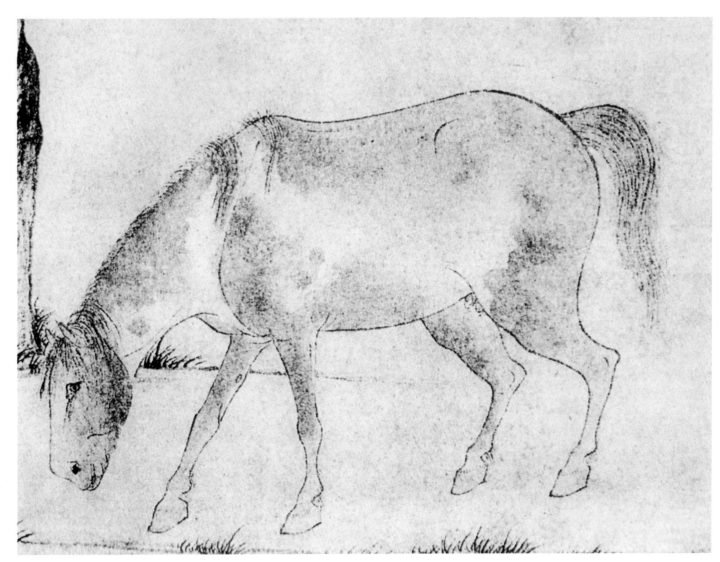

古木散马图（局部）

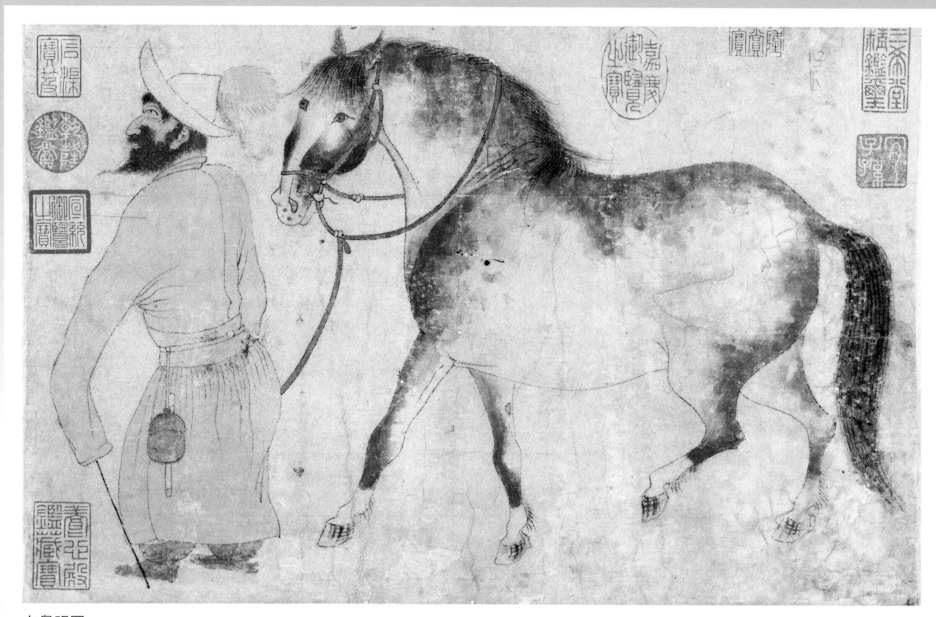

白鼻骒图

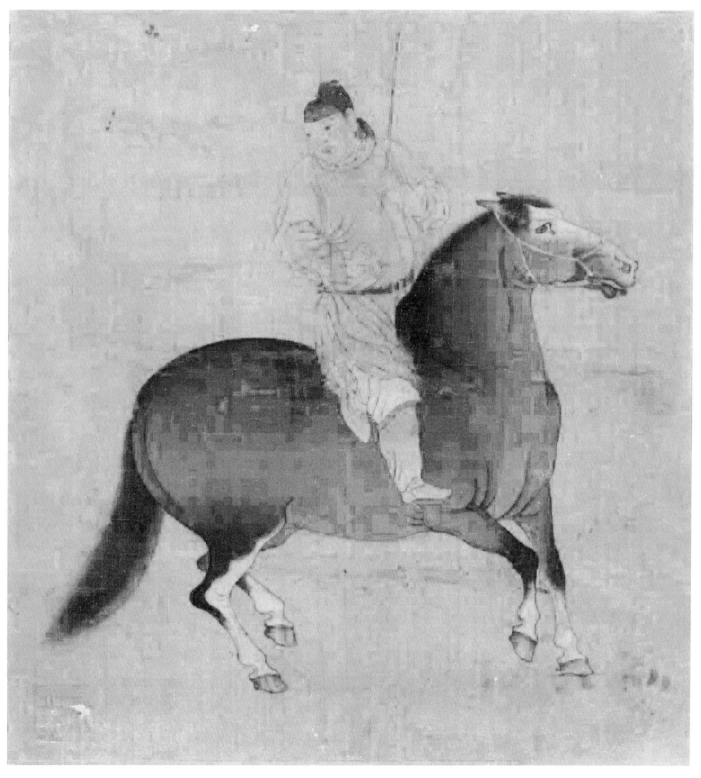

进马图

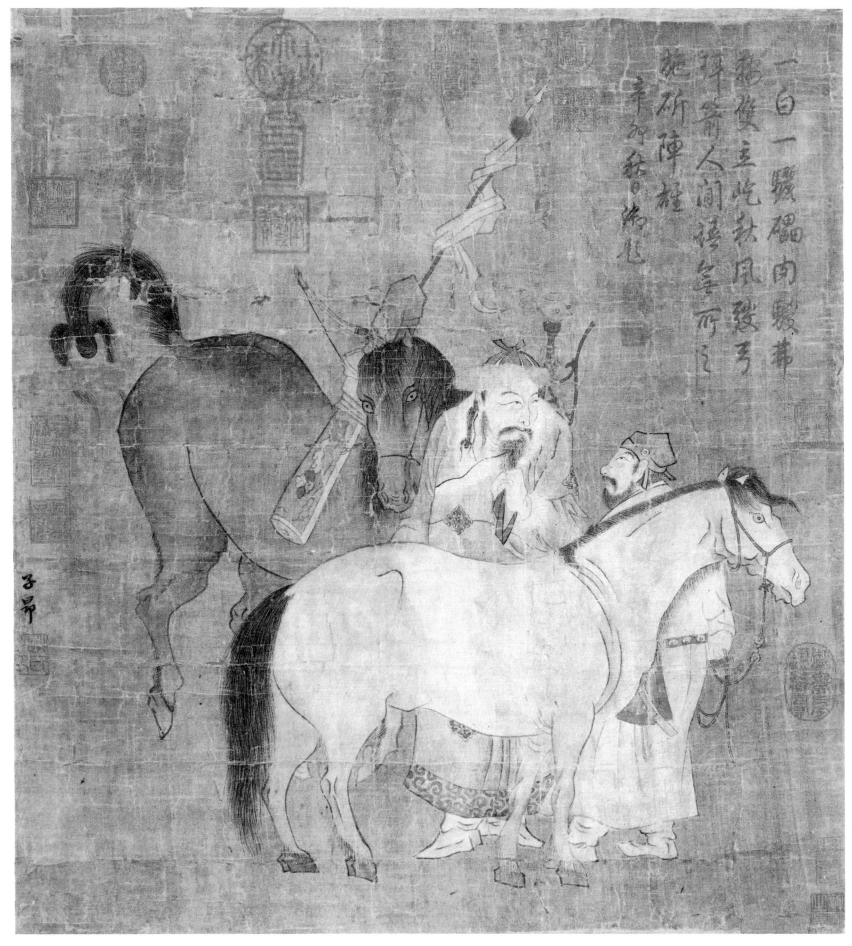

马图

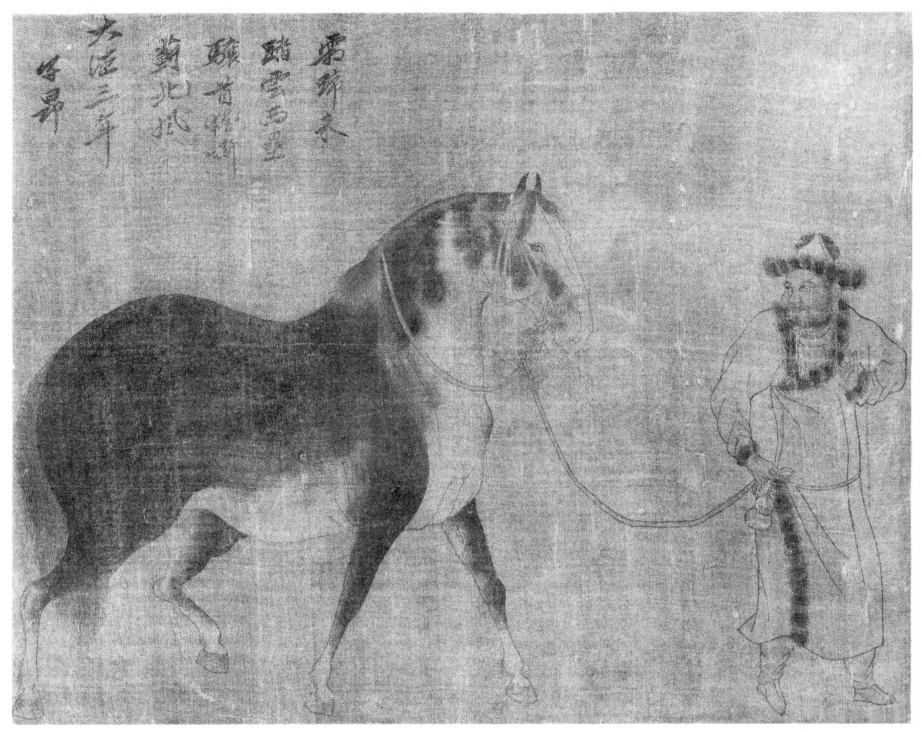

马图

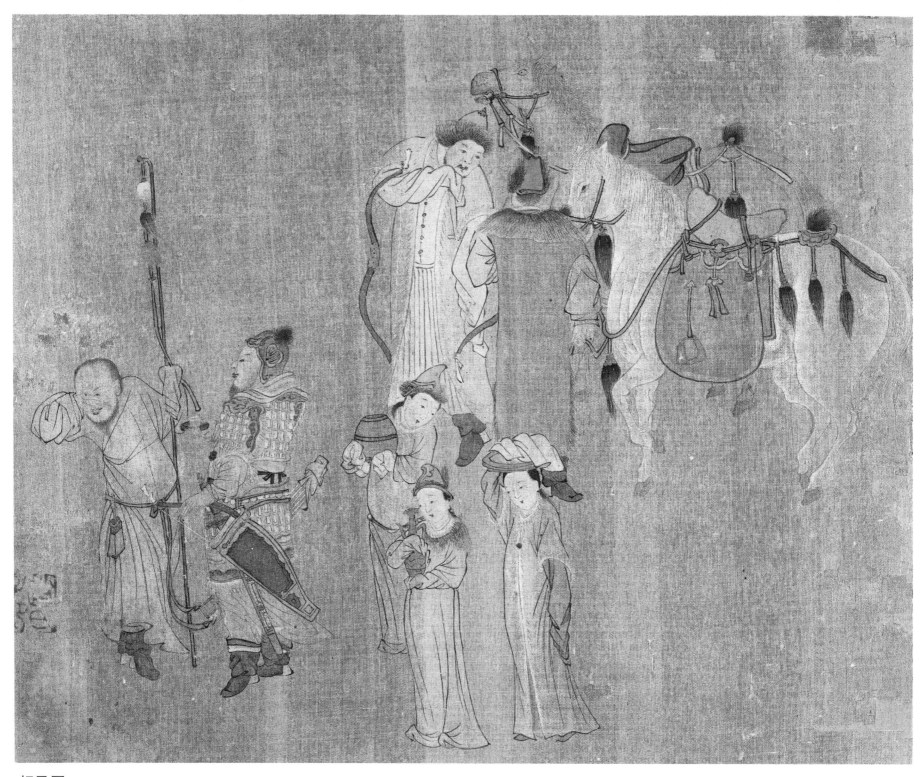

相马图

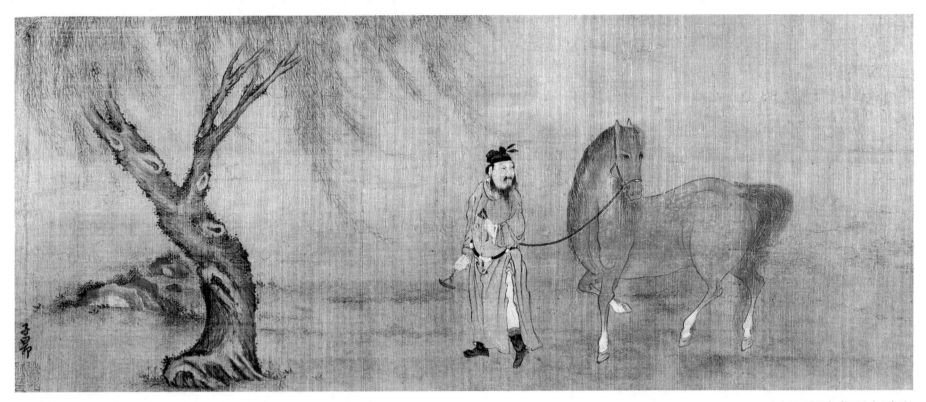

胭脂骢书画合璧卷

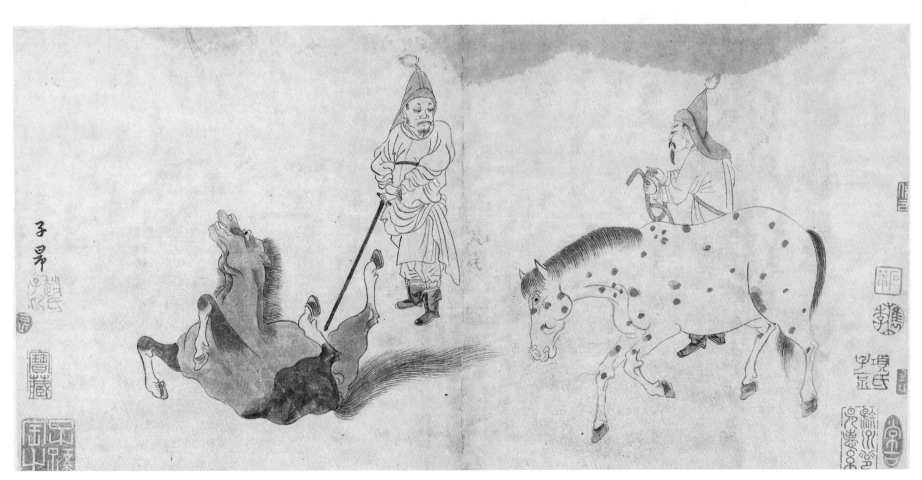

滚马图

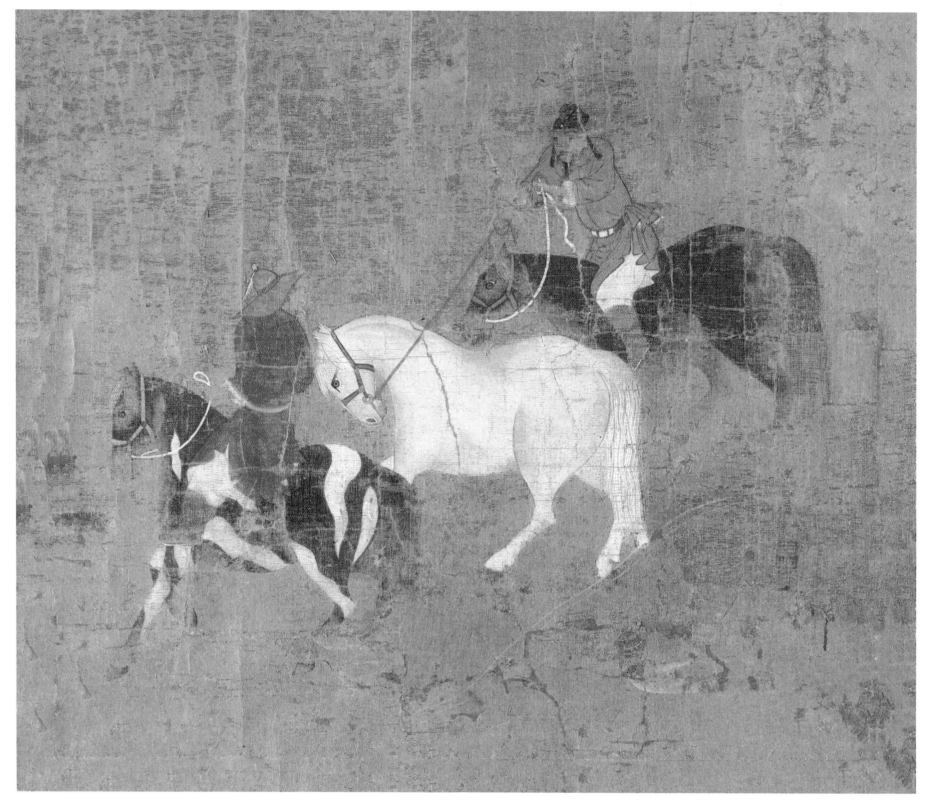

番骑图

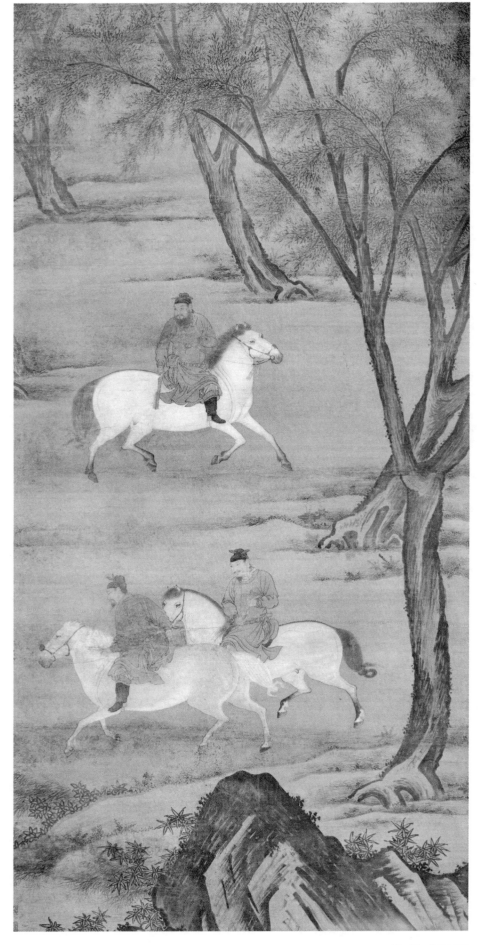

柳荫试马图

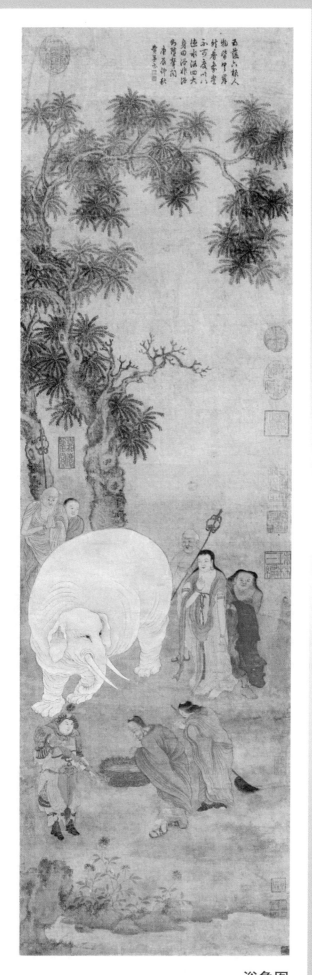

浴象图

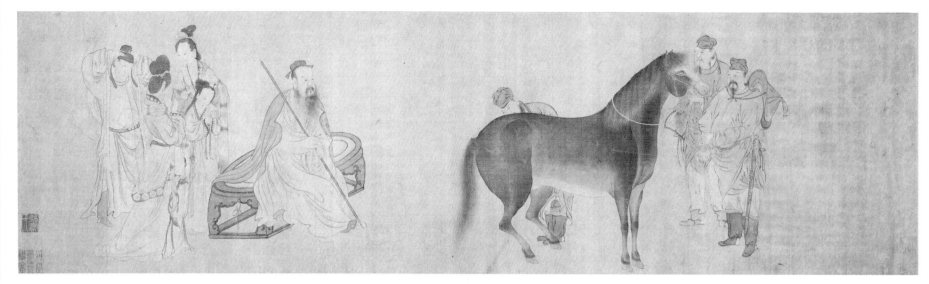

伯乐相马图

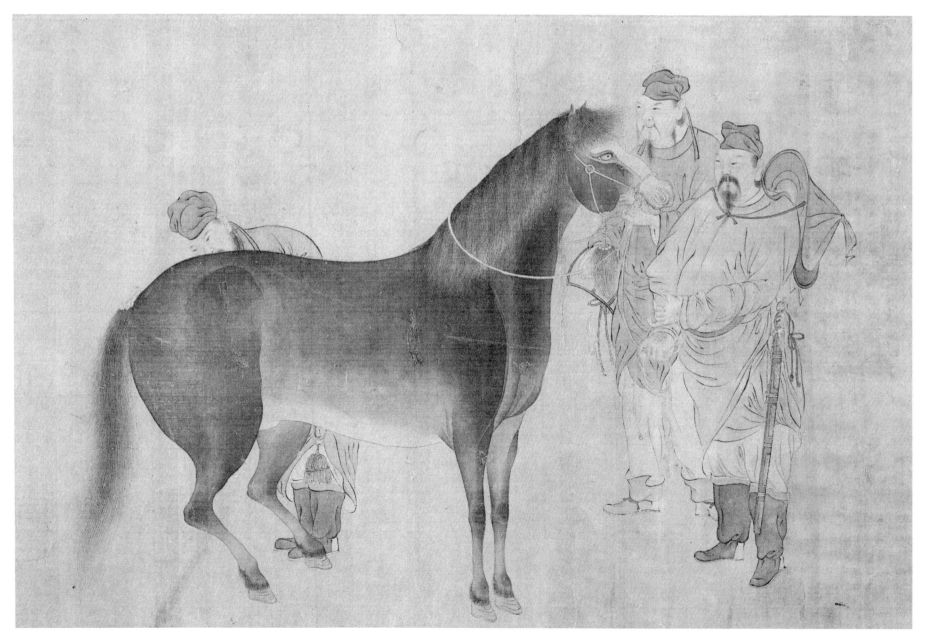

伯乐相马图（局部）

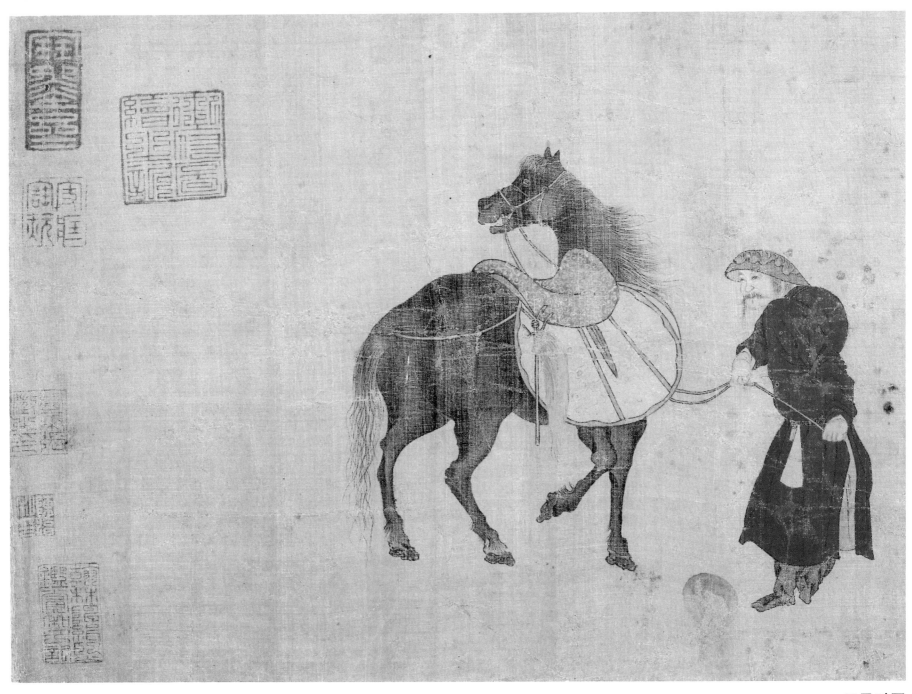

天马赋图

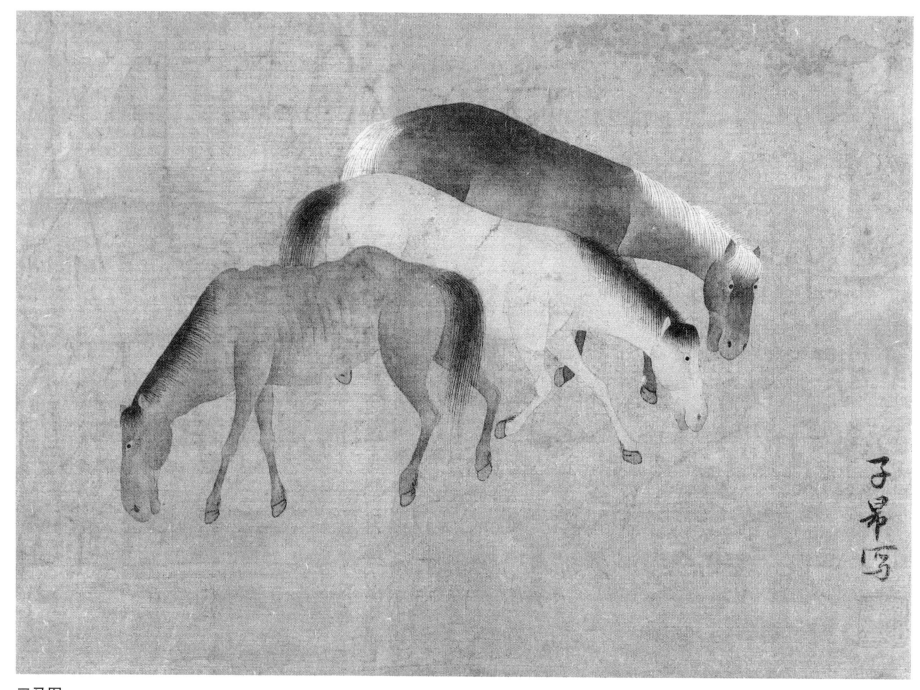

三马图

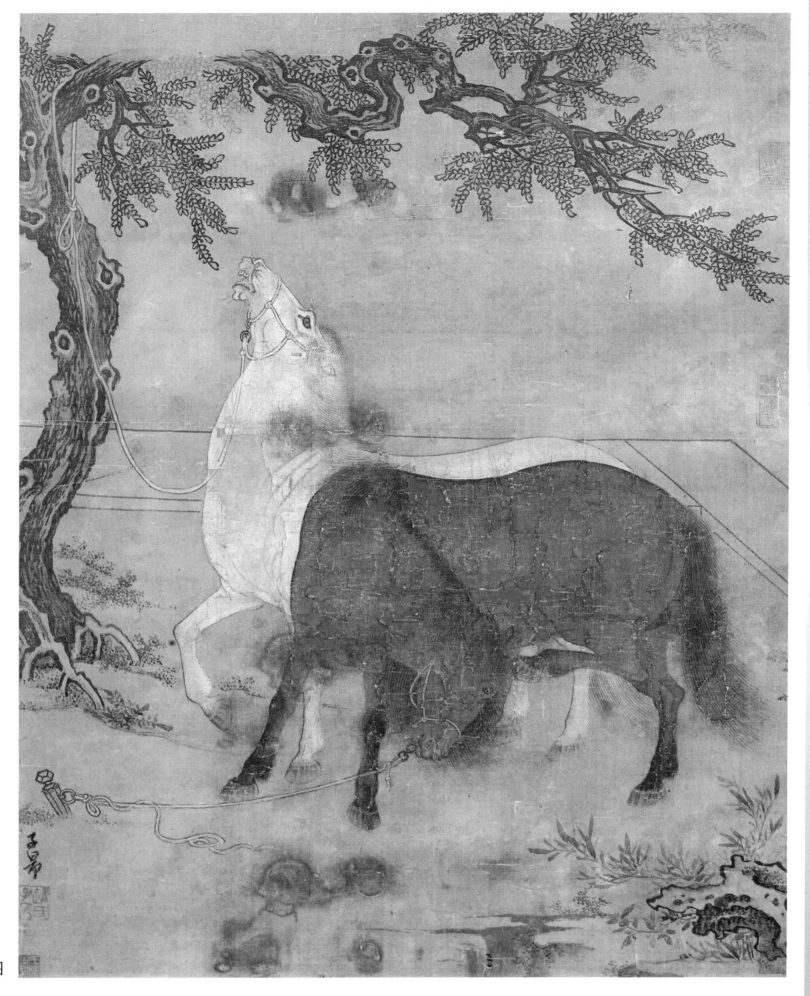

双马图

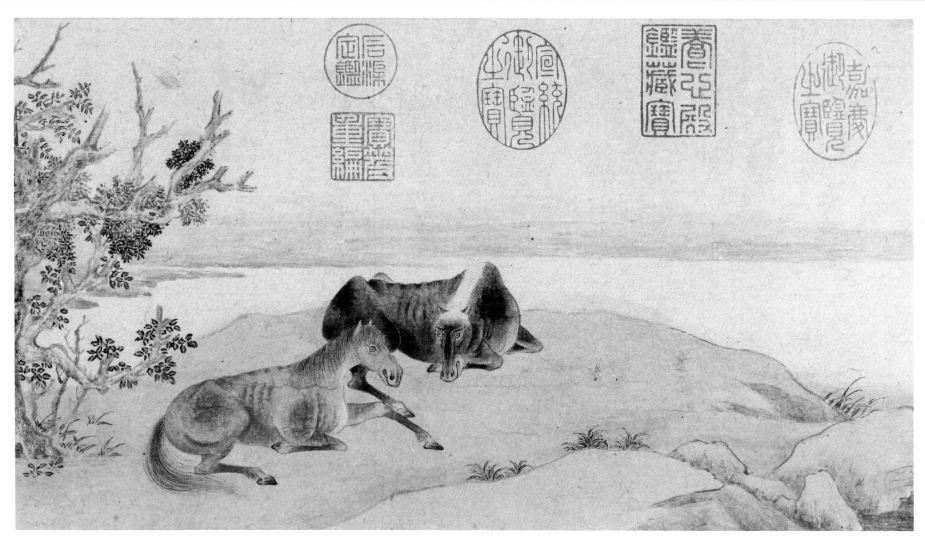

双骏图

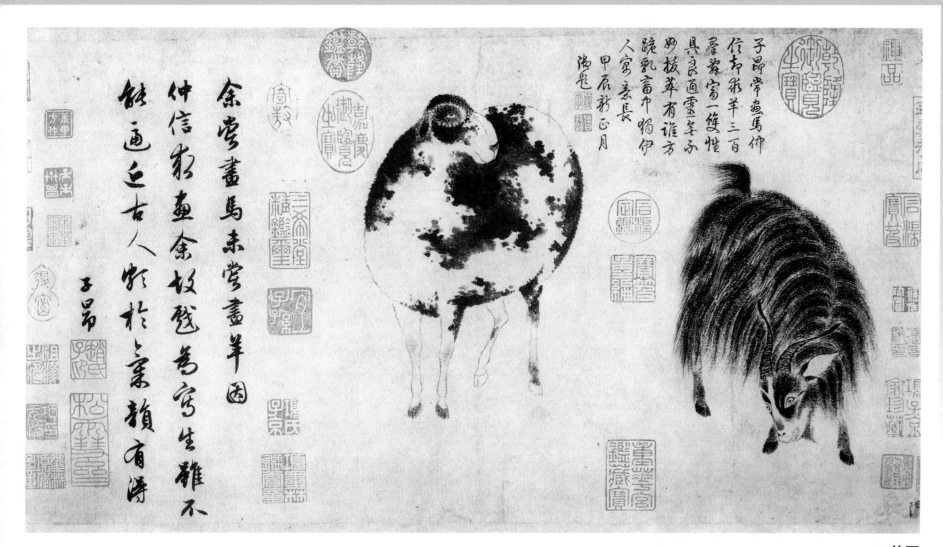

余尝画马未尝画羊因
仲信求画余故戏为写生虽不
能逼近古人颇於气韵有得

子昂

子昂尝画马仲
信求羊三百
羣尝写一隻性
具良通灵羊不
妙拔萃有谁不
疏乳畜巾帼伊
人寄意长
甲辰新正月
湘兹

二羊图

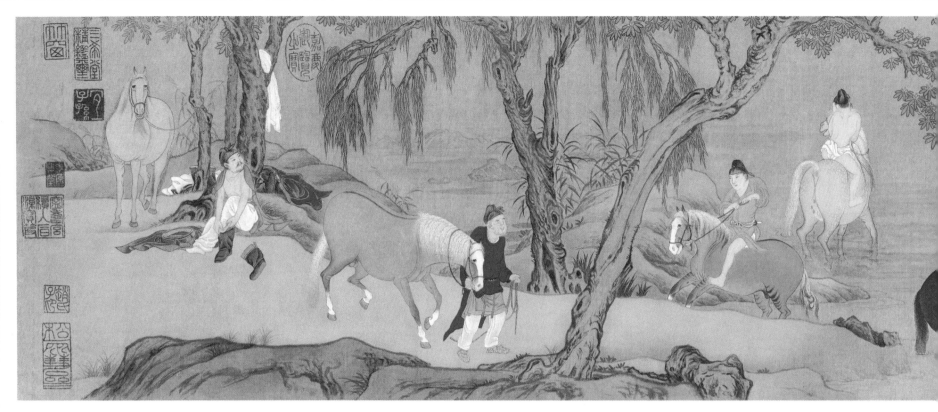

洗马图

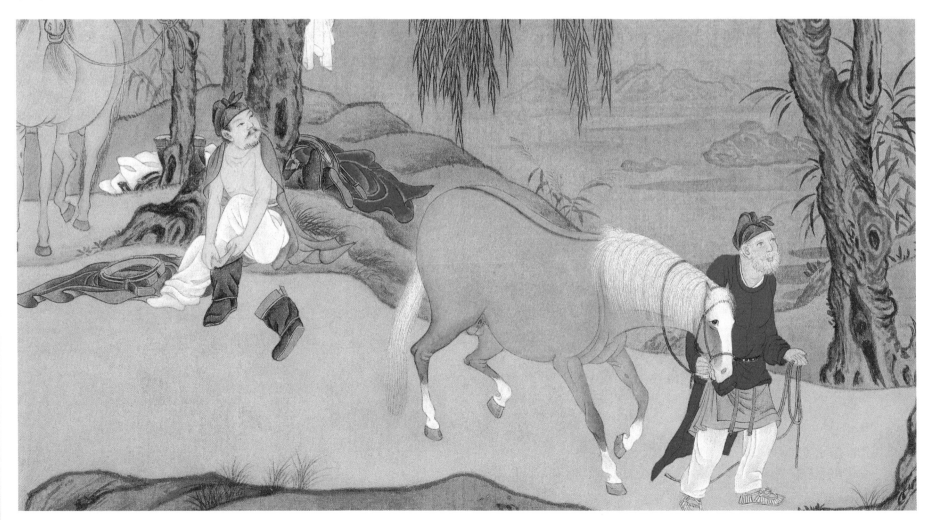

洗马图（局部）

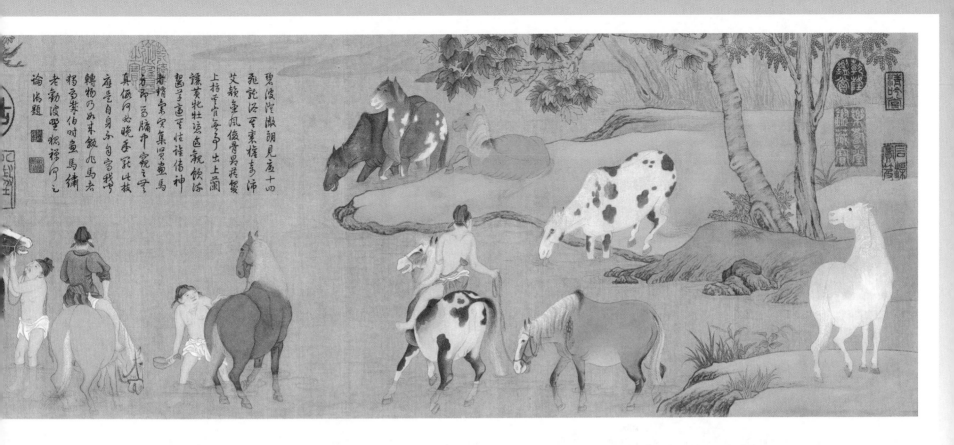

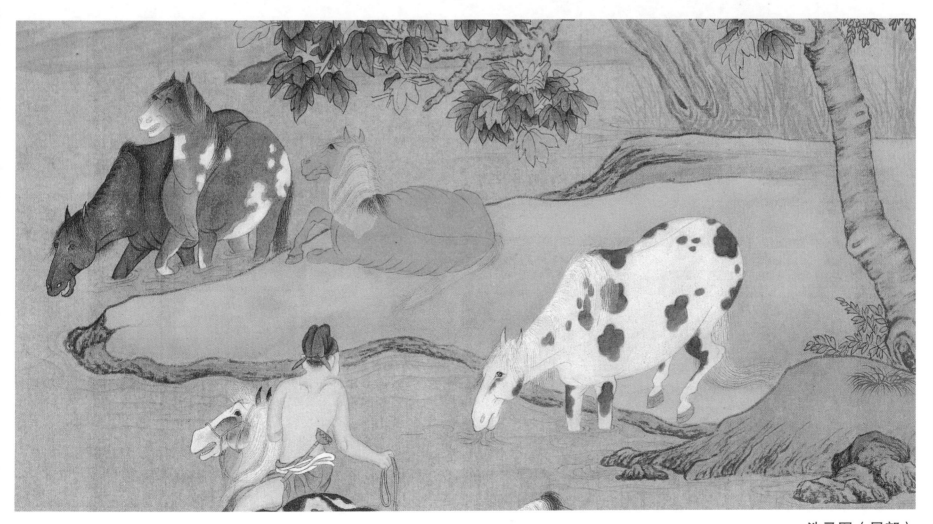

洗马图（局部）

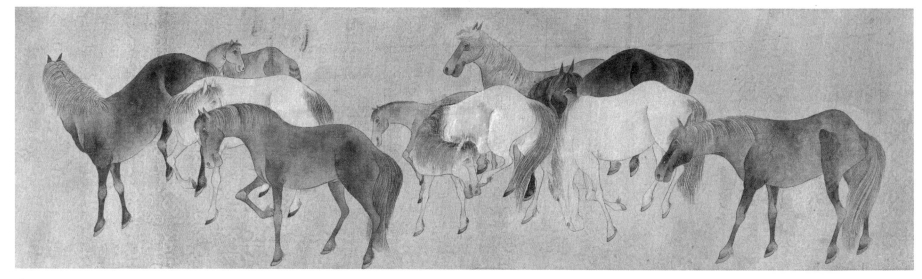

十马图

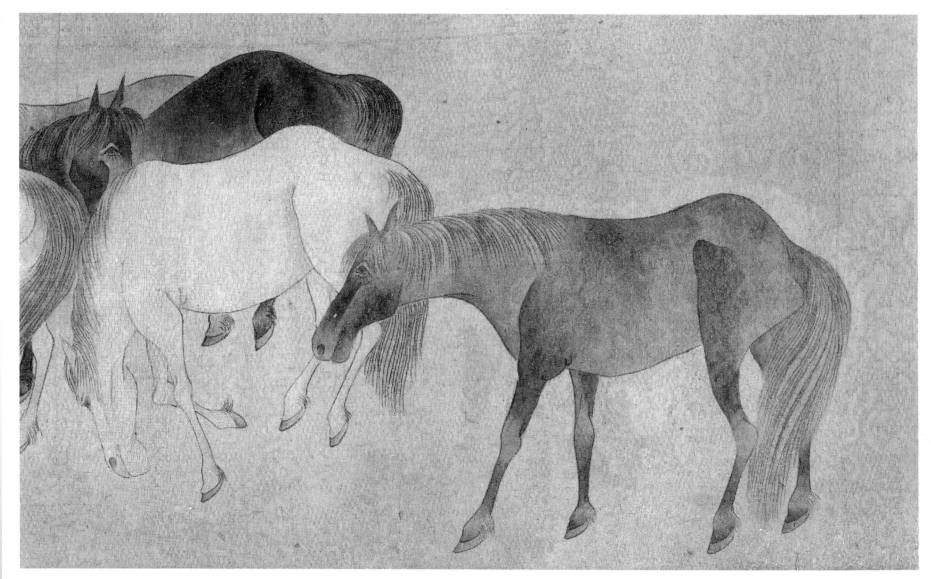

十马图（局部）